推薦序 另一種言說 張照堂

「我們居住之處,四處早已是現實的美學幻覺。」

---Jean Baudrillard

拍一張照片,就是按一下快門,不是嗎?

按一下快門,時間被截取,前後脈絡頓失,是嗎?

- 一張護照相片跟一張夕陽落日都屬同一種真實,是嗎?
- 一個農夫的眼睛,看到事物的本質,他比攝影/評論家直接而實在,不是嗎?
- 一個盲童的眼睛,看見了鏡頭不可及的隱祕深處,是嗎?
- 一張猴子拍出來的照片比較直覺與客觀,是嗎?
- 一張可以隨身攜帶的照片,比一個我們隨身攜帶的右大腦裡的記憶體,更具符碼化而值得信賴,不是嗎?

文字與影像如一對夫妻,結合圖完整,分離是解脫,是嗎?

文字與話語可以美妙描繪的事物,用影像直接敘述即扼殺想像力,不是嗎?

照片是片刻的紀錄,永恆的留守,抑或片刻的留守,永恒的紀錄,是嗎?

照片在分享的同時,也開始壟斷,是嗎?不是嗎?

照片反映時代,但在不同時代解讀,意義開始錯亂,是嗎?

相機不說謊,照片是證言,也是謊言,不是嗎?

物像被獵取,被擺攝,被複製,被包裝,影像如假包換又虛假成真,是嗎?

提問,提問,關於攝影,我們不停提問。

前輩攝影家張才在受訪時曾說:「我們不僅是要看照片,而且要去讀它,必須 知道怎麼去讀影像。」但如何讀呢?老先生又欲言還止。

關於影像的詮釋,有幾句簡短的語彙是這樣說的:

照片就是「曾經」,是「回憶也可能是夢幻」——Roland Barthes

影像就是當下「永不再來」——Jeanloup Sieff 它是「珍藏下來的一刻」——Irving Penn 它是「向永恆搶過來的幾秒鐘」——Robert Doisneau 拍一張照片就像在世界上某處找回一部分自己——Eva Rubinstein 攝影隨時都有一種安靜的不安……等待決定的瞬間——H. C. Bresson 沒有所謂「決定的瞬間」,生活中每一刻都是決定的瞬間——Robert Frank 每一個影像是一個瞬間,每一個瞬間就像一次呼吸,前面一次呼吸不會比後一次重要,是所有呼吸的連續造成生命——Mario Giacomelli 我的影像不抗拒任何人,是抗拒時間——Mario Giacomelli 攝影是「當意識想獲得某種東西時的理想手臂」——Susan Sontag 照相機拍下的只是些細節,無法印証一般性的真理——Marc Riboud 攝影家的特殊視力不在「看」,而在「適時在場」——Roland Barthes 我不是攝影師,我是蒐集照片的——Josef Koudelka

這些佳句名言訴說攝影的「在與不在」、「見與不見」,但似乎也欲言還止。

《另一種影像敘事》這本書,或許讓我們可以在實證與理論的迷陣中,試著尋找另一個出口。

這是一本從攝影者、被攝者、觀看者、使用者等不同角度去探索攝影本質的書,以實証的分析,美學的探究,心理學/俗民學/社會學的介入,生動地引導讀者尋找:攝影在顯露的外貌下可能蘊藏底內涵與意義,儘管最終的結論仍可能是:「含混曖眛」。

在《另一種影像敘事》中,攝影家尚·摩爾(Jean Mohr)以一種接近行動研究的方式去參與和紀錄山區農民的勞動,並訴說他在攝影過程中,被攝者的關注 點以及相機看不見的私己心情與負荷。這些圖像之外的言說,闊增了事件表相的 多向思考與深層情感。

如果影像不加圖說,沒有線索,會變成猜謎遊戲嗎?尚‧摩爾從自己資料庫中挑出一些照片,並找來工人、花匠、學生、理髮師、女演員、銀行業者、舞蹈教師、神職人員與精神科醫生等來看照片,問他們:「你看到甚麼?」

another way of telling

by John Berger and Jean Mohr

另一種 影像敘事

約翰·伯格 尚·摩爾

張世倫/譯

獻給比佛利與西蒙 For Beverly and Simone

能成書,要特別感謝荷蘭阿姆斯特丹的跨國研究中心(Transnational Institute)*在財務與理論上的支持。我要再次表達自己與研究中心團結一致的立場。
——約翰·伯格(John Berger)

* 簡稱為TNI的跨國研究中心於1974年創立,
是一個讓學衛工作者與社運行動者能夠集思廣益,具有進步政治色彩的智庫組織。

Contents

7	推薦序	另一種言說
11	譯序	以影像說故事的大膽實踐
15	前言 Preface	
17	超出我林 Beyond my	
89	外貌 Appearance	s
129	假如每- If each time	
275	故事 Stories	
287	啓始 Beginning	

圖片說明

List of Photographs

291

各人殊異解讀之後再對照作者的註釋,不禁叫人啞然失笑。時光的切片終究 是謎,光影畢竟就是光影,即使逼真銳利,當訊息不明時,留下的只是含混的猜 度,照片成爲性向測驗器。

1983年法國電視台曾推出一個新節目:「一分鐘,一圖像」,請來作家、商人、司機、政客、小學生、麵包師傅……各路人馬,每人花一分鐘,對一張照片發表看法,引發大家對攝影的討論與關心,這個主意應該是受到本書的影響啓發。

知名的視覺評論/作家約翰·伯格(John Berger)在書中,深入淺出地分析解讀影像的方式與可能性。他認為相機傳送的事物形貌,既像是沙灘上的腳印也類似一個人造的文化加工品,它宛如某個已流失之物的自然遺跡,也可以視為一個新建構物。照片從屬於某種社會情境下,可以成為文化建構的一部分。他試著舉柯特茲(André Kertesz)的幾張圖例剖析,照片雖然代表的是一個「時間」,一個「瞬間」,但當這「瞬間之相」有許多資訊可被閱讀時,它就提供了引用的「長度」,照片本身並不代表那個長度,這引用的長度不是時間的長度,被延長的並非時間,而是意義。

約翰·伯格所感興趣的是觀看→搜尋→揭示的過程與層次。他認為在每個觀看的動作裡,總有對意義的期望。這個期望應該與對解釋的慾望區隔開來。觀看的人也許會在事後解釋,但早於這個解釋之前,人們便已期望著事物的外貌內,或許存在著一個即將顯露的意義。只有透過搜尋裡的各種選擇,才能對所見之物進行分疏區隔,那些被看見的,那些被顯露的,正是外貌與搜尋的共同成果。

為了讓純粹的影像敘事,為了嘗試連結外貌的斷片以及延伸意義的轉換,約翰·伯格與尚·摩爾將150張照片編輯成一組系列:〈假如每一次·····〉,裡面不附帶任何文字,照片排序與閱讀方式也無規範可尋,主軸是一個農婦生活的回想,讀者卻可以沿著這條線,若即若離,自由解讀,在主觀與客觀的交融中自行走出一條路來。作者說,這不是「報導體」,更像是一篇「散文體」,讓影像曖昧的本質牽引出更大的聯想空間。

約翰·伯格說:「一個人是沒有辦法用字典拍照的。」正如尚·摩爾所闡釋的,一個人也是沒有辦法用舌頭拍照的。影像或許可以這樣言說,那樣言說,但終究它所附著的光影文本,仍是那麼曖昧隱晦,仍舊可以開放自由想像,這是影像的本質,也是它的魅力所在。至於真不真實?也沒那麼重要了。作家歐康諾(Mary Flannery O'Connor)說:「我主張所有種類的真實,你的真實和所有人

的真實都存在的,但在所有這些真實的背後,卻只有一個真實,那就是根本沒有真實。」這句話是攝影家羅伯·法蘭克(Robert Frank)的最愛,他把它貼在牆頭上。

《另一種影像敘事》是1982年出版的,至今才見到第一刷的中譯本出版,雖然 遲到整整四分之一個世紀,但回首讀來,這些例證線索仍是那麼生動有趣,慧黠 啓迪,極具創見與想像力,一點不落人後。在眾聲喧譁的現今出版品中,這本書 獨特、厚實而靜謐,但不用懷疑它蘊含的火花與光彩。

張照堂,攝影家、影像作家及紀錄片工作者。台大土木工程系畢業後執迷於影像創作, 曾舉辦「恩寵與寬容」、「逆旅」、「1962・夏日」等個展。 現任教於國立台南藝術學院音像紀錄研究所,並持續參與大型紀錄片系列編導與攝製。 著有《影像的追尋》、《鄉愁·記憶·鄧南光》,企劃主編【台灣攝影家群象】系列叢書。 譯序

以影像說故事的大膽實踐

由英國藝評家/作家約翰·伯格與瑞士攝影家尚·摩爾所共同完成的《另一種影像敘事》,是一本乍看之下有些難定位的書。它,可以是一位攝影工作者對其工作實踐的反思紀錄;一位藝術史家對攝影理論的初步探勘;一場嘗試廢棄文字說明,僅用影像訴說故事的大膽實驗;以及,一本向山區勞動者的堅毅果敢反覆致意的著作。

兩位作者之一的約翰·伯格,是名聞天下的英國藝評家,他的經典著作《觀看的方式》(Ways of Seeing),主張人們應將藝術作品置放在社會脈絡下反覆檢視,方能檢視出其中所蘊含的意識型態,而不至於將其無謂地崇高化、神祕化,而鞏固、乃至強化藝術作品的迷思與階級色彩,被譽爲改變了世人看待藝術作品的態度;除此之外,立場左傾、重視社會弱勢的他也書寫大量的政治評論與文學作品,並曾以小說《G.》獲得1972年的英國布克獎,獲獎後,他將半數獎金捐贈給相當具有爭議的黑人民權運動組織「黑豹黨」,並將另外半數獎金與尚・摩爾一同,投入對於歐洲移住勞工(migrant workers)的研究與紀錄,最後完成名爲《第七人》(A Seventh Man)的勞工報導經典著作。

瑞士出身的攝影家尚·摩爾,則多年奔走世界各地,並曾爲諸多非營利組織工作。他除了與約翰·伯格合作過四本書外,並曾因《另一種影像敘事》的成果斐然,而受後殖民主義大師薩依德(Edward W. Said)青睞,邀請一同完成紀錄巴勒斯坦人當前處境的作品《最後的天空之後:巴勒斯坦眾生相》(After the Last Sky: Palestinian Lives)。

影像/文字/敘事

在這本混雜了工作札記、學術論文、紀實報導、文學詩歌等混雜風格的作品中,兩位作者最主要想探究的,是影像(尤其是攝影)與文字間的關係,以及影像那曖昧含混、模擬兩可的外貌中,究竟蘊含著什麼樣的意涵。在〈外貌〉與〈故事〉兩個章節裡,伯格主張原本意義自由無關的影像,在搭配上類似圖說或文字

附註等說明後,意義於焉被限定下來。這個論點,十分類似羅蘭·巴特(Roland Barthes)曾在《影像一音樂一文本》(Image-Music-Text)一書所提到的觀點:影像,就像漂浮在意義之海裡,從不凝固於一處,而圖說這類的附註文字就像錯(anchor),讓原本隨風飄蕩、任人划動的影像意義,得以被釘死在固定一角。

但是影像除了依附於、從屬於文字的箝制外,是否仍具有另一種自身獨有的、特殊的敘事法則?尤其當我們在觀看許多攝影靜照時,常只有一個簡單到不行的標題,卻依舊能在缺乏背景理解的狀態下,對眼前的影像有所觸動,其中的緣由究竟爲何?假如影像具有另一種獨特的敘事法則,也就是說,具有「另一種訴說之道」(another way of telling),那麼是否可以嘗試將文字符號降低到最低限度,單純地只用一連串的影像來訴說一個故事?

兩位作者在〈假如每一次……〉這個章節中,大膽地使用了150張沒有任何圖說的影像,來訴說一個實際上並不存在(或者說,是以抽象的理想型存在)的阿爾卑斯山農婦,其一生的歲月歷程。作者的意圖,並不在於複製傳統紀實攝影「如實刊載」的概念,例如這150張照片中,不但有伊斯坦堡、南斯拉夫、突尼西亞等故事主角不可能去過的地方,伯格甚至將自己女兒凱迪亞的照片都穿插其中;影像的順序,也並非完全依時序排列,而是任讀者拆解閱讀順序、自由移動期間、隨性揣想體會。結果這些影像,雖然大大偏離了人們傳統對於攝影的想像,卻依舊具有某種無法言明的內在邏輯一致性,其中那試圖遊走於紀實與想像邊緣的魅力,正是兩位作者想要在本書實踐的「另一種影像敘事之道」。

引用/翻譯

本身也是文學家的伯格,在本書中的另一論點,主張攝影是對事物外貌的「引用」,繪畫則經由較多的人爲因素中介,比較近似於對事物外貌的「翻譯」。這個介於「引用」與「翻譯」、攝影與繪畫間的認知差異,如今是許多當代藝術家反覆把玩、不斷探究的一個面相。

例如日本攝影家田口和奈(Kazuna Taguchi)在2006年「台北雙年展」所展出的系列作品《獨一無二》(Unique),便遊走於這種攝影與繪畫表面上彼此對立的特性間。田口和奈先是在雜誌、報紙、網路等文本裡,收集各式各樣關於「理想女性」的影像,並將她們的眼、鼻、耳、嘴剪裁下來,再將這些片段的攝影影像擷取拼貼,組合出她心目中所謂「獨一無二」的女體肖像;其次,她將拼貼出

來的影像拼貼做成黑白的壓克力繪畫,最後,她再替這些繪畫拍照,最後印樣出來的照片便是最後的成品。藝術家並在每張肖像照下,冠上宛如廣告文案或流行歌曲的標題,例如「有點焦慮——如果我可以這樣說」、「愛像味噌」、「記住曾被遺忘的」等。這個作品的製作過程,因此不但涉及了引用、拼貼、翻譯等程序,使得影像既有著寫實主義的殘骸陰影,卻又有著超現實般的蠱惑氛圍,田口和奈最後再將這些誕生自破碎的影像片段經由繪畫呈現,最後再重新轉譯成照片,並用一連串符合中產階級女性生活情調的標語,將竟義固定於一尊。

回到社會

除了這些關於攝影實踐/理論的探討,這本書的另一個意義,在於紀錄了約翰·伯格與尚·摩爾對弱勢者的關懷。事實上伯格雖然聞名於歐美智識世界,卻生活地宛如隱士。本書大部分的影像照片,多拍攝自法屬阿爾卑斯山區地帶,此處正是伯格離開喧囂都市,選擇落腳定居十多年的地區。他以這樣的一個具體行動,來宣示自己與受壓迫者團結一致(solidarity)的道德立場。

2006年12月,英國《衛報》幫伯格開設的部落格裡,年過八十歲的伯格依舊 他火十足,企求人們正視以色列政府對巴勒斯坦人的壓迫與蹂躪,並且主張在這 種情況沒有改善之前,西方智識世界的知識份子應該抵制所有與以色列相關的活 動。此言一出,受到諸多親以色列人士的大肆抨擊,但他依舊不改其色,堅持自 己的主張。

對他而言,藝術自然有其華美奧妙的出神境界,但這不代表人們在追求此等境界時,就該放棄對社會性的注視與關切。伯格一生的各種作品,都可說是在這兩極間求取平衡,而這個平衡對他而言,只是作爲一個現代知識份子,最基本所應該做到的事罷了。

也正因此,本書在摩爾眞誠直率的創作反思,以及伯格濃稠厚密的理論思辯之後,最後一章兩位作者刻意地以不署名方式來「去作者化」,僅以精簡的短詩形式,搭配山村農民的肖像面容,來向勞動者反覆致意。他們把這本書的最後一站命名爲「啓始」,希望人們的目光此後,能夠看穿一切影像迷霧,然後,回到社會。

前言

Preface

我們想要製作一本關於山區農民生活的攝影書。這七年來,我們居住的村莊鄉民,以及鄰近山谷的男男女女們,一直密切地與我們配合。我們想在書中展現的,是他們生命中最深刻的勞動成果。

我們同時想要製作的,是一本探討攝影本質的書。世人們如今已十分習慣照 片與相機的存在。但是,究竟什麼是照片?照片意味著什麼?它們如何被使用? 遠從攝影術發明以來,這些疑問就不停地被人們所提出,直至今日,都還沒完全 獲得解答。

我們的書分成五個部分。首先,尚·摩爾書寫他作為攝影家的各種實務經驗,尤其將焦點放在照片的意義爲何總是「曖昧不明」(ambiguous)一事上。一張照片,就像一個「相遇之所」(meeting place),身在其中的攝影者、被攝者、觀看者,以及照片的使用者,對於照片常有著彼此矛盾的關注點。這些矛盾既隱蔽,又增加了攝影圖象原本就具備的曖昧不明特性。

本書的第二部分,試圖提出一個關於攝影的理論。攝影這種媒材的理論書寫,大部分不是侷限在純然實證的分析中,就是完全陷入美學風格的探究裡。但攝影一事,很自然地在本質上會導引出,關於事物外貌(appearances)意義的探討。

本書的第三部分,由150張沒有任何文字說明的相關照片構成。我們將這一系列的照片命名爲〈假如每一次……〉(If each time...),內容是對一位農婦生命史的反思(reflection)。這些照片,並非所謂的攝影報導(reportage),我們希望的是,它們可以被解讀爲一種想像力下的成果(a work of imagination)。

第四部分試圖探討,我們在〈假如每一次……〉裡訴說故事的方式,具有何種理論上的意圖與內涵。而在書末的簡短作結裡,則提醒讀者們我們創作本書的初衷,乃奠基於現實世界山區農民的生命勞動上。

Beyond my camera

by Jean Mohr

超出我相機之外

尚・摩爾

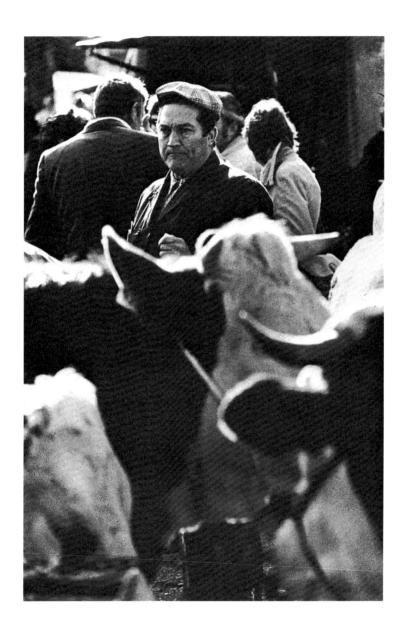

你在幹嘛?

What are you doing there?

一個秋天週日的下午,B鎭的市集大廣場裡,陽光普照,但並不是那種讓人溫暖的日光,而是暴烈的光亮映照在往來期間的人事物上。有些人直接暴露在這樣的光亮下,有些人則處在陰影間,毫無中間地帶可言。鄰近村莊的農民們無暇理會陽光的質地,他們來市集買賣牲畜。

但是對我而言,如此暴烈的陽光產生了一些技術上的難題。作爲攝影者,我比較喜歡陰霾多雲,甚或起霧。我擠在牛群、農民,及牲畜商間,逐漸暖身——字面上與意義上皆然——希望能找出好的拍攝角度。我不想要什麼花招,我不喜歡搞這套,我不想假裝自己沒在拍照。想要瞞過薩瓦¹(Savoyard)的農夫可沒那麼容易,所以我寧願盡量老實地做我正在做的事。

在一列小牛旁,有群人正態度冰冷地交談著。他們看見了我,卻假裝我不存在。突然間,其中一人開口了,態度並不那麼具有侵略性,而更像是想取悅與他 交談的同伴們:

「所以,你在幹嘛?」

「我在拍你和牲畜的照片」

「你在拍我的牛群的照片!真讓人難以置信?他正在自行拿取我的牛群,卻連一毛錢都不用付!」

我和其他人一起放聲大笑,並且繼續拍攝(taking)我的照片,換言之,將眼前所有讓我感興趣的事物全數用相機取走,而不用付出任何金錢,或得到任何許可。

薩瓦位於法國境內東南部山脈,隸屬於隆河—阿爾卑斯山省(Rhône-Alpes), 屬於阿爾卑斯山的一部分,最高峰爲白朗峰。

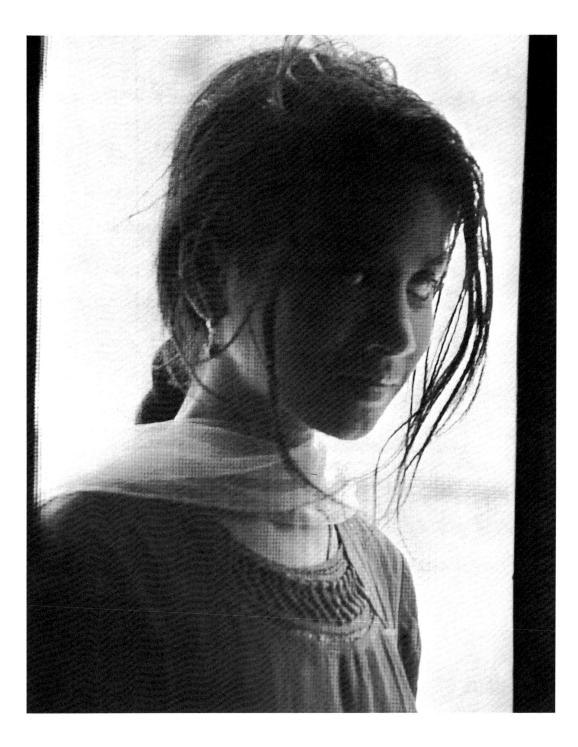

模仿動物叫聲的陌生人…

The stranger who imitated animals

有一次我探訪住在印度阿里格爾 2 (Aligarh)大學城的妹妹,前一晚當我剛抵達時,她警告我:「早上起床時別太驚訝,鄰近有個好奇心旺盛的眼盲女孩,她或許會跑來察看誰是新到訪的客人。」

由於旅程裡的長程火車每站都停,勞累不堪的我很快就睡著了。第二天一早 醒來時,我花了很長時間才想起來自己置身何處。我聽到似乎有東西正刮弄著窗 子,原來是指甲輕輕地抓著紗窗的聲音。眼盲的女孩對著我說:「早安」,已經天 亮好幾個小時了。

毫無緣由地,我竟學著狗吠叫聲回應她,她呆住了一回兒,然後我再學貓叫春聲,隨著我的偽裝,她紗窗後的神情逐漸顯得明瞭領會。就像馬戲團一樣,我繼續模仿孔雀哭嚎、馬匹嘶吼、動物咆哮。隨著我們的角色扮演與情緒轉換,她臉部的表情也隨之不斷變化。由於她的面容是如此優美,在遊戲沒有中止的情況下,我拿出相機拍了幾張照片。

她永遠也無法目睹這些照片,對她來說,我只是個模仿動物叫聲的隱形陌 生人。

² 阿里格爾位於印度北方,因歷史悠久的阿里格爾伊斯蘭大學(Aligarh Muslim University)而聞名於世。

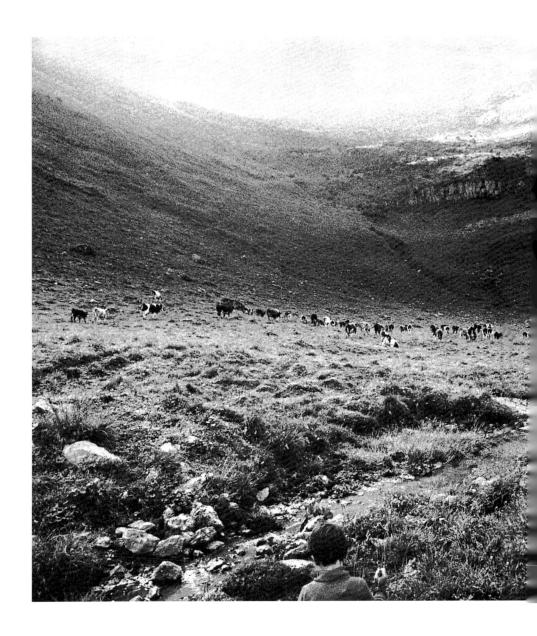

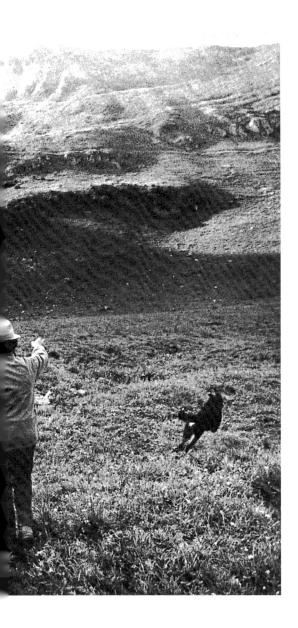

馬緒爾,或自由選擇的權利 Marcel or the right to choose

夏天時,馬緒爾會獨自在海拔1500公尺的山區牧場 (alpage) 裡生活工作,他擁有五十頭牛。偶爾,他的孫子會來探視他。他似乎十分享受我和他共處的兩天時光,我就像是他的同伴一樣。

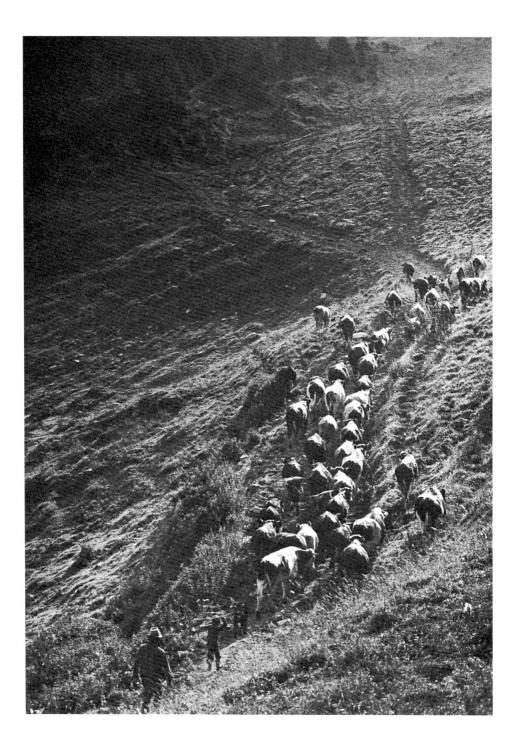

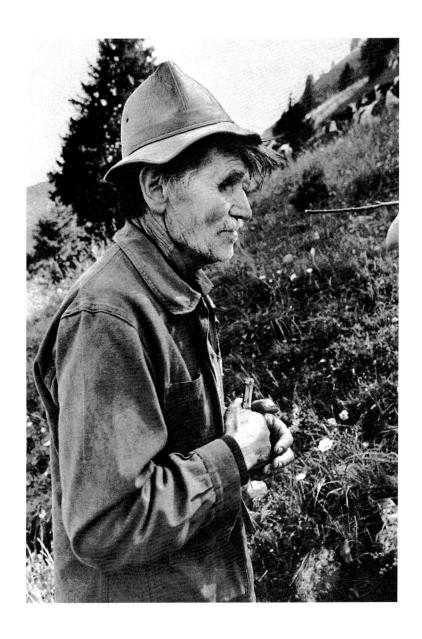

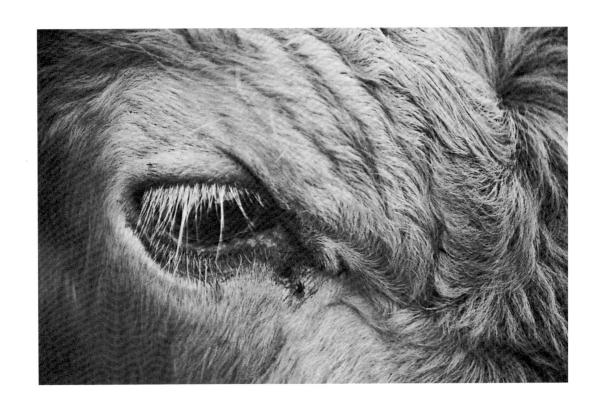

隔週週六,我帶了一堆沖洗好的照片拜訪他。他將所有的照片攤在廚房桌上,然後一張張仔細的檢視。他用手指著一張牛眼睛的特寫照片,然後直截了當地說:「這可不是適合拍攝的題材!」

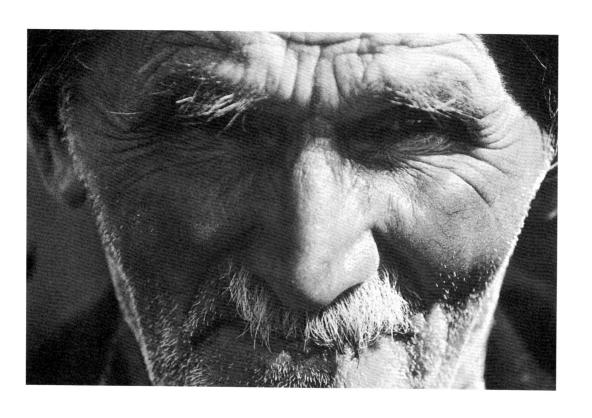

一陣靜默,然後他接著說:「但可別以爲我分不出這是哪一頭牛!這是瑪格斯(Marquise),」又是一陣沈默,然後他接著說,「同樣的原則,也適用於人物攝影,假如你拍的是頭部,那就應該拍整顆頭,包括頭與肩膀,而不只是臉上的某個局部而已。」

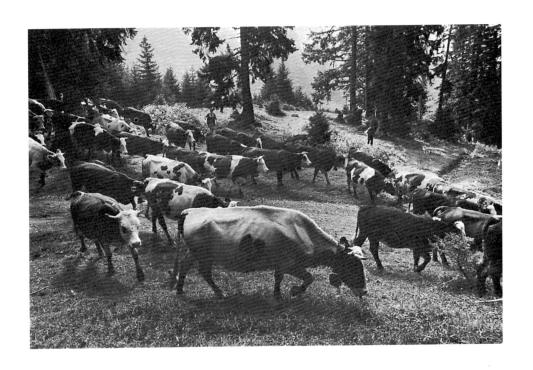

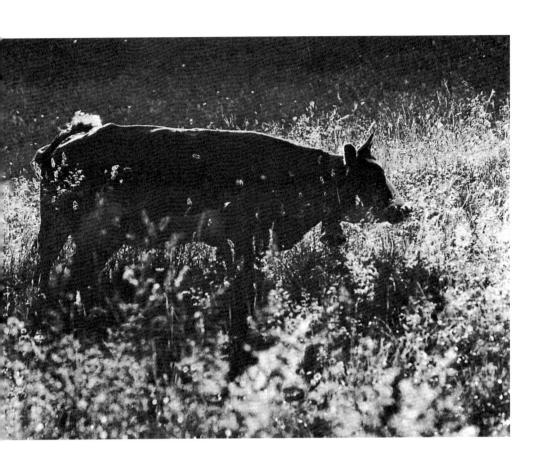

他選出自己最喜歡的照片,「好極了!全都在這。」這些照片展示出他的生活 情趣,裡面包括他的牛群、孫子,與狗。

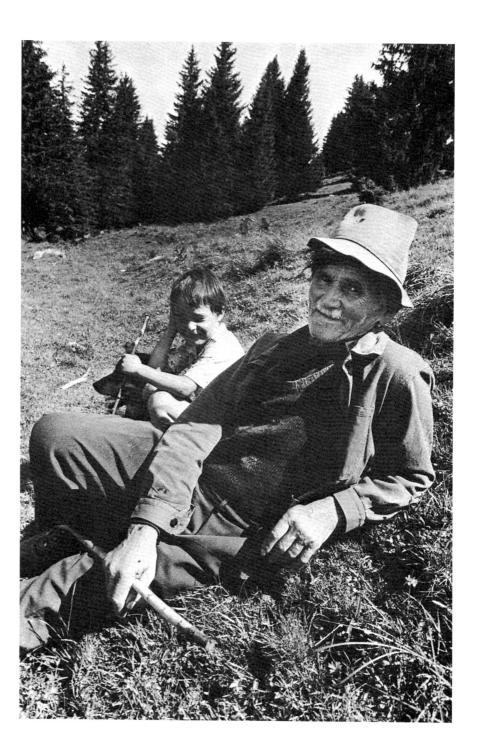

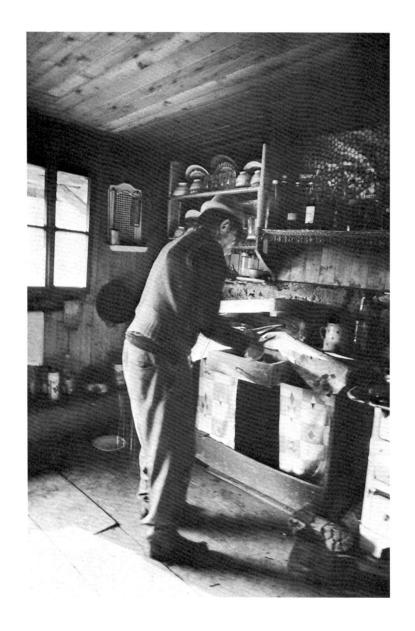

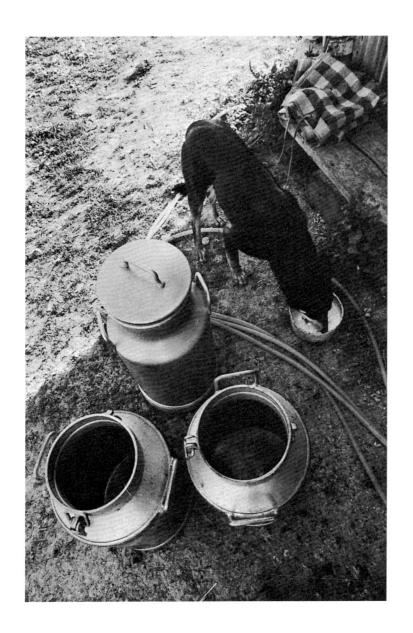

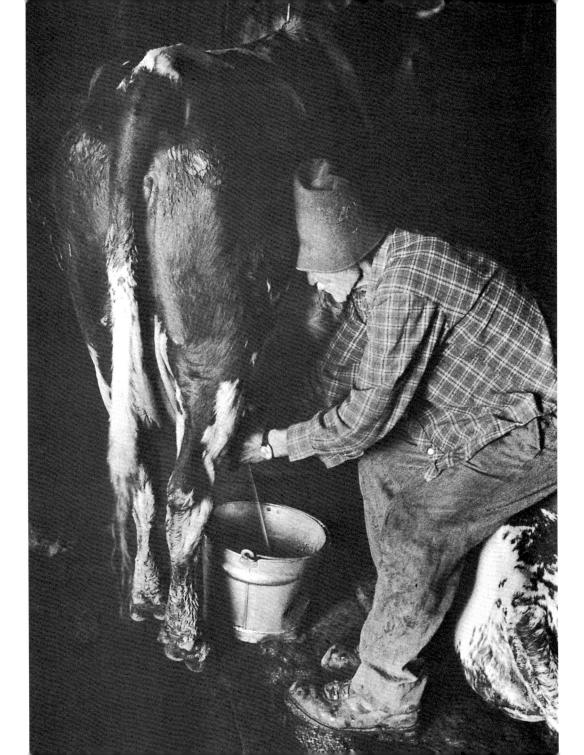

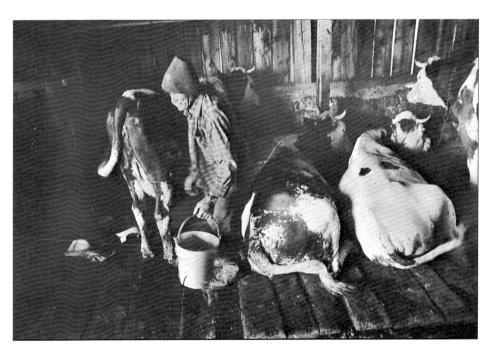

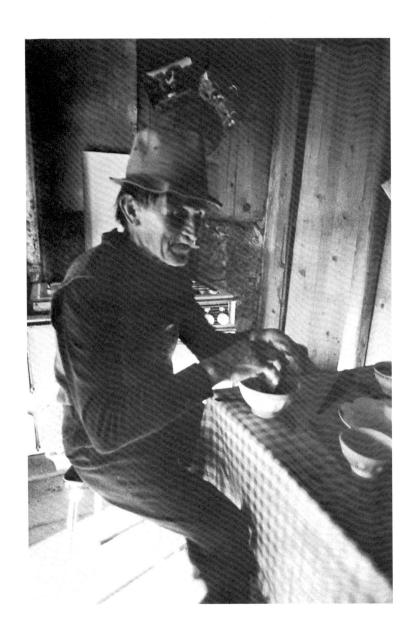

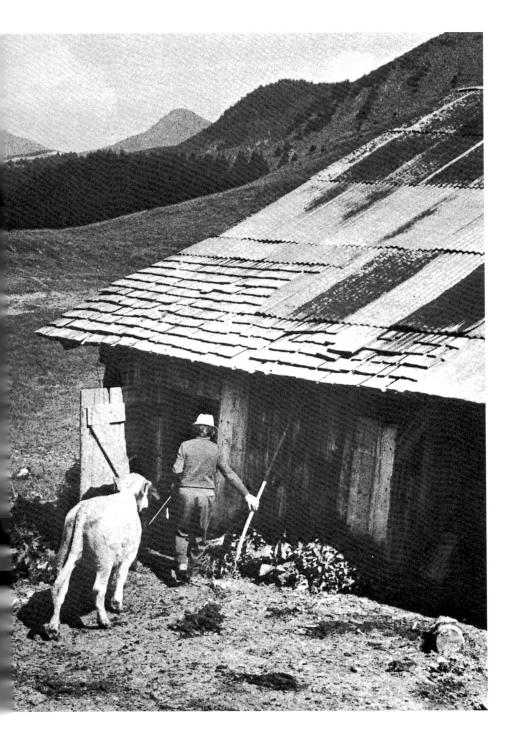

下一個週日清早,馬緒爾跑來敲我的門。他穿著一件剛燙好的乾淨黑襯衫,頭髮也經過仔細的梳理,鬍子也剃了。「時候到了,」他對我說,「我該來拍個半身像,畫面取到這裡就好!」他用手指著自己的腰部,而在他選定的景框範圍下面,則是工作褲與沾滿牛屎的靴子,就算是星期天,馬緒爾仍有五十頭牛隻要照顧。他站在廚房中央,用專注的眼神盯著相機鏡頭,準備被拍照。

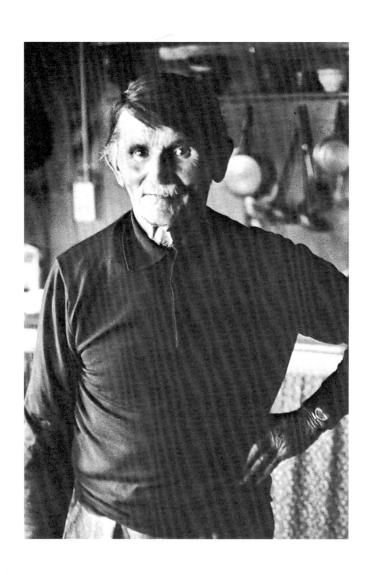

當看到了這張自己精心設計的肖像照後,他鬆了一口氣地說:「現在我的曾孫 輩們總算有辦法,知道我是個什麼樣的人了。」

自拍照

Self-Portrait

若想拍好肖像照,或許可以嘗試多拍一些自拍照,並試著去接受別人拍攝你的照片。因爲若不如此,你怎麼能體會一個人發現自己被拍攝時,心中所煩惱的困賽、憂慮,甚至恐慌呢?

以我來說,我不算太胖,我鼻子算大,但還沒到離譜的長,但這麼多年來, 我一直無法接受自己的體態外貌。我曾經夢想著自己能長得像貝克特(Samuel Beckett)³(有這樣的面容,似乎就意味著自己能擁有另一種人生)。

我曾拍了一堆自拍照,由於我完全否定自己的面容,我因此每次都「掩飾」(disguise)自己的臉,我做鬼臉,我在光線上動手腳,我刻意地晃動相機。這種做作的傾向,直到有次觀看一部克勞德·葛利塔(Claude Goretta)拍攝的電視影片《人群中的攝影家》(A Photographer Among Men)時,被迫目睹了影片用全部的篇幅展露我自己,藥效如此之猛才使我得到治癒——在我眼前的這個人充滿了各種缺點,他是那麼的真實,在某個意義上超出了我的控制範圍,我彷彿不再需要爲他的外貌負上任何責任。

數年後,在一個攝影課程裡,我要求所有成員輪流替彼此拍攝肖像照。當輪到我擺姿勢時,其中一個學生不經意地說:「在這個光線下,你的臉有點兒讓我聯想到貝克特的面容。」

3 貝克特(1906-1989),出生愛爾蘭的文學大師, 以現代主義風格的劇作聞名於世,曾獲得1969年諾貝爾文學獎。 他最著名的作品《等待果陀》(Waiting for Godot: A Tragicomedy in Two Acts)(1952), 被認爲是20世紀最重要的文學經典之一。 台灣《劇樂雜誌》的成員,曾於1965年9月3日 於耕萃文教院搬演《等待果陀》,是貝克特引入台灣藝文界的先河, 遠景出版社並曾出版劉大任與邱剛健所翻譯的《等待果陀》劇本,惜已絕版。

我看見了什麼?

What did I see

這是一個遊戲?測試?或是實驗?以上皆是,並且還有一些別的意圖:這是攝影家的一場探索之旅,他想要知悉自己拍攝的影像,是如何地被他人所觀看、閱覽、解讀,甚至排拒。事實上,在面對任何照片時,觀看者總是將他或她內在的一部分投射到被觀看的影像上。影像,就像是一個跳板。

我時常想要解釋自己拍出的照片,去訴說它們的故事。影像的意義很少是自給自足而不證自明的。這一次,我想把解釋照片的任務分配給他人,我從自己的資料庫裡找出一些照片,然後去外面尋求願意詮釋它們的人。在我問的十個人。裡面,只有一人婉拒了這項邀請,這位老園丁認爲這種作法太像電視上的猜謎遊戲。

其他人都同意在我展示照片給他們看時,告訴我他們心中想到的是什麼。過程中我靜默不語,只專心記述他們的說詞。參與者大多是隨機挑選,有些是我的 舊識,其他人則是初次見面。

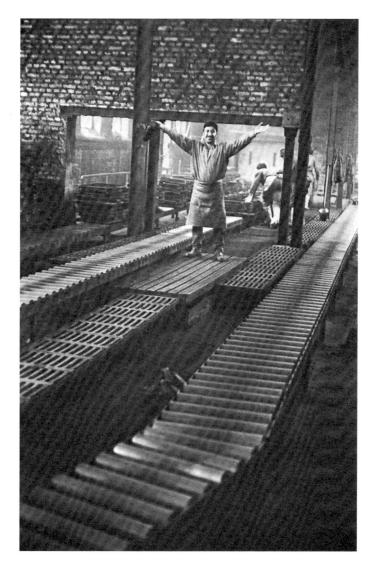

Photo N° 1

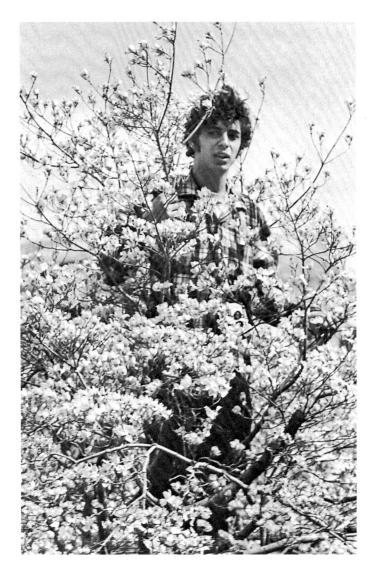

Photo N° 2

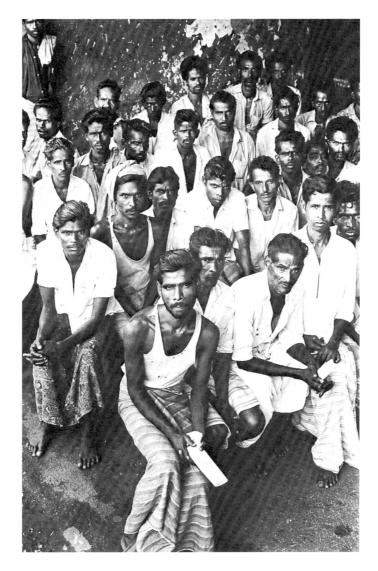

Photo N° 3

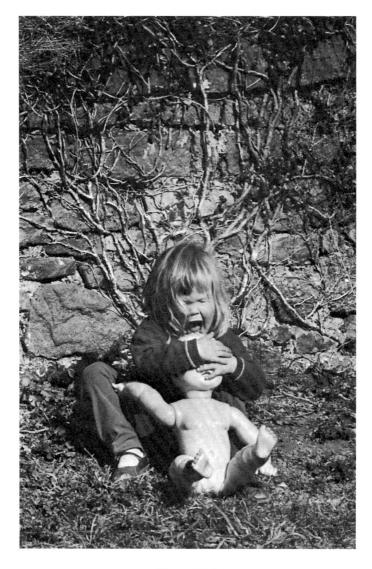

Photo N° 4

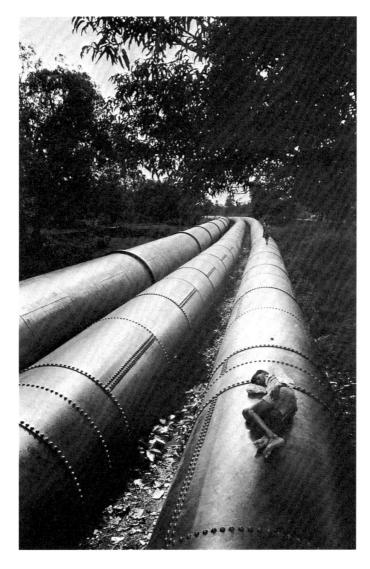

Photo N° 5

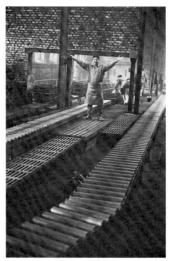

Photo N° 1

- E. J., 市集花匠:根據人們所身處的社會位置,只要能有工作做,即便勞動 報苦,卻仍不失爲一種正面的喜悅。
- H. N., 神職人員:這是一個不會害羞的快樂工人。我認為他面向人們的姿態, 是那麼的美好, 與獨裁者的姿勢完全相反, 妙極了! 他以一種直接的方式觸動了我, 我欣賞這個傢伙。
 - C. M., 女學生:一個快樂的人, 他剛完成自己的工作。
- A.R.,銀行業者:勞動讓人健康!這位友善的工人似乎正在闡述這句標語。 但這種喜悅只能是短暫的,因爲我們很難想像任何在生產線上待上八或十小時的 人,還能如此興高采烈。除非,他勞動的目標不只侷限在維繫一己的生命存續, 而有著更偉大崇高的生活目標,但這種人,畢竟是稀有動物。
- A. B., **女演員**:生產線萬歲!我察覺到兩件事,生產線停了,工作結束了。 這個男人歡欣鼓舞,他以這個廠房爲榮。勞動結束,我的工廠超棒。
- F. S.,舞蹈教師:我有點迷惑。這張照片到底意味什麼?是倉庫嗎?應該不 是,這裡面沒啥東西。他很喜歡被拍照,他很高興。他工作,他很高興。他可以

抱怨,但他沒有。他是那種理想樣板的工人嗎?或者,他其實是老闆?我若身在 此處,可不會那麼興高采烈。

- J. B.,精神科醫生:他很高興一天即將結束,這是一個有裝配線的工廠場 景,但該做的工作量已經達成,所以他把手套脫了下來。
- L. C., 理髮師: 快樂! 他張開手臂的方式,就像歡迎一個剛到來的訪客。他看起來像個勞動艱苦卻收入微薄的工人。這讓我想起來德國軍事工廠裡,那種集中營戰俘工作的景象。
- I. D., 工人: 真是巧合,我們工廠裡也有一模一樣的滾軸。而從他的表情看來,這應該是週五晚上,一週的工作即將結束。他看來十分喜悅,我祝他有個美好的週末。

這張照片的實情是:這是一個位於西德的鑄造廠,我爲了替國際勞工組織 (International Labour Office) "進行報導,正在拍攝一位來自南斯拉夫的勞工。站在旁邊的土耳其工人看見我,大喊:「所以這裡只有南斯拉夫人!我,則不存在!」不,他也是存在的,而我拍了他的照片。

⁴ 國際勞工組織(ILO)是隸屬於聯合國組織下,專門處理勞工問題的機構,總部設於瑞士日內瓦。 國際勞工組織的主要目標,在於強化勞工權利,改善勞動條件等,與世界各國的工人階級運動關係密切。

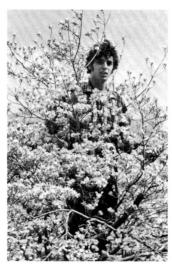

Photo Nº

市集花匠:這讓我想到,那種想要找尋最佳角度的拍照者!他享受自然,是 那種喜歡走出都會的現代人。他到處尋覓自己家鄉無法看到的景色。

神職人員:未來屬於年輕人!一個充滿希望的影像。他的面容與襯衫都很動人。我必須阻止自己呼喊:春天來了!

女學生:一個傢伙跑進了花朵盛開的樹叢裡。他邊躲藏邊玩耍,而他想讓某個人知道他正在躲藏。

銀行業者:在這個人,與這張照片的拍攝方式間,有個聯繫存在著。這是一種象徵手法:年輕、美麗、生命之春。我喜歡這種表達方式,自然規律與道德上都很健康。假如世上有更多這類年輕人就好了。或許我的判斷太急率了?我猜他是那種喜歡戶外活動,但也腦中有物的聰明人。

女演員:一個開花樹叢裡的年輕人、春天、性。這讓我想起費里尼(Fellini)電影《阿瑪珂德》(*Amarcord*)裡,劇中人大喊:「給我一個女人!」「不過在這張照片裡,男人是如此地青春洋溢,而樹叢是如此地花樣年華。

舞蹈教師:一個傢伙在花朵盛開的樹叢裡。他看起來比周遭的樹叢要眞實多

了。年輕、春天,但他的臉太緊繃了。

精神科醫生:一個西班牙工人在盛開的果樹園裡。這張照片裡有個對比,他是一個無產階級者,而這是鄉下的春光時分。也許不是,這並不能算是一種對比。我看見他手持某物,但照相機應該不是白色的吧。他看來像是吃了一驚,但卻沒有罪惡感。或許果園裡,正巧有個女孩在做日光浴。

理髮師:一個人高掛樹上,如此而已。喔對,他是一個攝影師,正在準備拍照。

工人: 很美的場景,但要是照片是彩色的,花朵就會更漂亮了。他爬得老高,他擅長攀爬,就是這樣。

這張照片的實情是:1971年美國華盛頓特區的一場反越戰示威,白宮前聚集 了四十萬名示威者,一個年輕人爬上樹叢,希望能看得更加清楚,並拍些照片。

5 《阿瑪珂德》是義大利導演費里尼1974年的作品, 劇中一幕,從療養院返家的叔叔突然爬上樹大喊:「給我一個女人!」 文中女演員藉此電影,對比照片中所呈現的年輕生機。

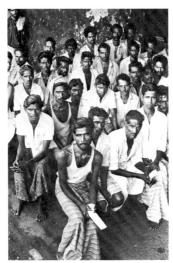

Photo N° 3

市集花匠:這些人的眼神,訴說了他們所處的生活狀態。他們從未擁有任何 資產或優勢地位。如今,當世界上的政治局勢不斷改變下,人們似乎開始有可能 改變自身的命運,這樣的人群們,也開始注意到不同國家間的生活差異。

神職人員: 誰要好好地回應他們? 他們都正視著相機,等待某種答案。我喜歡這張照片,因爲它蘊含了當今基督教義所面臨的種種難題。我是該滔滔不絕地 用那種老生常談敷衍他們,抑或該仔細聆聽他們的訴求,並一同等待問題解決?

女學生:這是一群貧窮的人,正等待被給予某些事物。

銀行業者:這個影像立即令人聯想到亞洲群眾的崛起。作爲一個種族類型, 他們擁有細緻的容貌,而其面孔神情則暗示著,他們可能正在質疑自身的生存狀 態爲何如此岌岌可危。

女演員:我的第一印象是:一群宛如唱詩班的男子。他們正在等待回應。或者,他們只是單純地注視著攝影師?狀況看來非常緊繃。

舞蹈教師:這些人們相信什麼?他們盯視的方式真令人恐懼。似乎應該給予 他們某些事物。他們想要的不是食物。他們滿懷焦慮等待著。假如讓他們失望 了,他們會怎麼對待我們呢?這是那個時空下一股無法抑制的、既非正面亦非負面的力量。

精神科醫生:我可不想當這張照片的攝影師。或許這是一場政治集會,這些 男人的態度認真嚴肅,不苟言笑,全都是年輕男子。裡頭沒有老人,沒有小孩, 全屬同個年齡群體。

理髮師:他們手上拿著文件,必然是等待著某個信號。地點是亞洲,他們正等著接種疫苗,或準備投票。他們的容貌都很相似,並且髒亂。人們等著領取薪資。他們很貧困。

工人:這是那個國家?他們是阿爾及利亞人,或是摩洛哥人?他們是爲了拍照而擺出姿勢嗎?要想從這張照片看出他們在幹嘛,或等待些什麼,是很困難的。從他們的臉孔與眼神,你能察覺到他們並不是每天有飯可吃。

這張照片的實情是:一個斯里蘭卡的茶園,農工前來聆聽一場鼓勵輸精管切除手術(男性結紮)的演講。演講結束後,其中三十人同意立即在茶園外的行動 醫療站進行結紮手術。

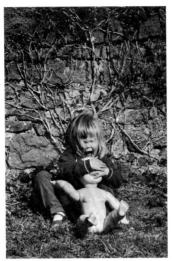

Photo N° 4

市集花匠:(大笑)這張照片讓我想到,那種已經具備母性的小女孩,她 把自己的洋娃娃當作小孩一樣照料。好吧,這個全身赤裸的洋娃娃不大漂亮,但 依舊是她的寶貝!

神職人員:一張古怪的照片。人們是否應該保護孩子,使其免於目睹世間的 殘酷?是否該爲此目的,而刻意隱瞞世界上的若干眞實面貌?她不該把手擺在洋 娃娃的眼睛上,人們應該有權接觸萬事萬物、目睹全貌。

女學生:她正嚎啕大哭,因爲她的洋娃娃沒穿衣服。

銀行業者:吃得好,穿得暖,這樣的小孩大概是被寵壞了。活在無須擔憂物 質匱乏的餘裕下,人們可將自己的思慮,沈溺於各種奇思幻想裡。

女演員:「我的寶貝正在哭泣,但她不想表現出來。」讓我吃驚的,是她遮掩 洋娃娃眼睛的方式。她對洋娃娃有著強烈的認同感。女孩正在將娃娃的遭遇與感 受表演出來,背景的藤蔓看來十分古怪。

舞蹈教師:她擁有一切卻不自知。她緊閉雙眼嚎啕大哭,背後有著樹蔓。洋 娃娃的身型與她幾乎同等大小。 精神科醫生:難倒我了。她哭泣的方式彷彿十分痛苦,但看來其實還好。她 是代表自己的洋娃娃而哭。她把眼睛遮蓋住,彷彿這裡有個不該看見的景觀。

理髮師:有人試圖把這個小孩珍愛的洋娃娃奪走。她堅持繼續保有她。或許她是德國人,她頭髮是金黃色的。這張照片讓我想起年幼時同樣大小的自己。

工人:真可愛。這張照片讓我想起來,我姪女在姊姊試圖把洋娃娃取走時的 反應。她哭泣吼叫,因爲有人正想把她的洋娃娃奪走。

這張照片的實情是:英國鄉下,一個小女孩正在玩洋娃娃。時而親密,時而 粗野,而在那一個瞬間,她甚至假裝想把洋娃娃給吃了。

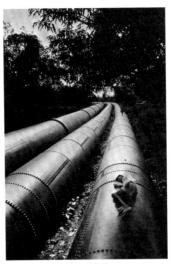

Photo N° 5

市集花匠:這張照片讓人想到,現在的世界是多麼依賴於石油生產國。我們最好以共同合作取代爭論,今天我把水龍頭關掉,明天也許我又將打開它,這樣世界是不會進步的。

神職人員:真有意思!我的第一個反應:真想像他那般無憂無慮地睡一覺。 能安眠入睡,就是一種自由。第二反應,更多想法浮現腦海:這些水管是在輸送 什麼呢?石油?水?而這又和民眾的生活有何關連?我情願他是睡在照片左邊的 樹旁,或睡在一個房子的門邊。他現在這樣,完全無視於輸送管的存在!

女學生:這個人躺在那東西上好取暖。另一個人認為他可能受傷了,正朝他 走來。

銀行業者: 真是一個既不吸引人,又不舒適的午覺地點啊!或者,他正在值勤守衛這些輸送管?不,這樣睡太難看了。爲何實用的事物永遠那麼醜陋?

女演員:「漫長旅程中的一段休憩。」這是輸送管嗎?它們給人一種直到世界 盡頭的感受。這是一個關於永續不停與靜止不動的影像。輸送的方向早被決定, 而風景中其他的事物則都消失了。 **舞蹈教師**:你怎麼會拍到這樣一張照片?真夠瘋狂,那麼樣的一個小傢伙就這樣睡著了。這個男人,就像那些興建輸送管的男人一樣,他們不會想像到這些輸送管在照片中看來有多麼巨大,它們川流不止,毫不停憩。

精神科醫生: 真是特別。輸送管裡裝了些什麼呢?或許管子是溫暖的,但從這個鄉村景色看來,人們應該沒有必要如此取暖。管子裡是水嗎?

理髮師:水,超大水管,這是在印度吧。人們如此纖瘦疲憊,而輸送管不停 地運作著,直到遠方。

工人:管子裡傳送的是什麼?水或汽油?從他睡覺的姿態看來,他彷彿得到了某種安適入眠的權利。

這張照片的實情是:距離印度孟買三十公里處的波奈(Ponai)。輸送管將水源送往都市。男孩因爲水管涼爽而墜入夢鄉。

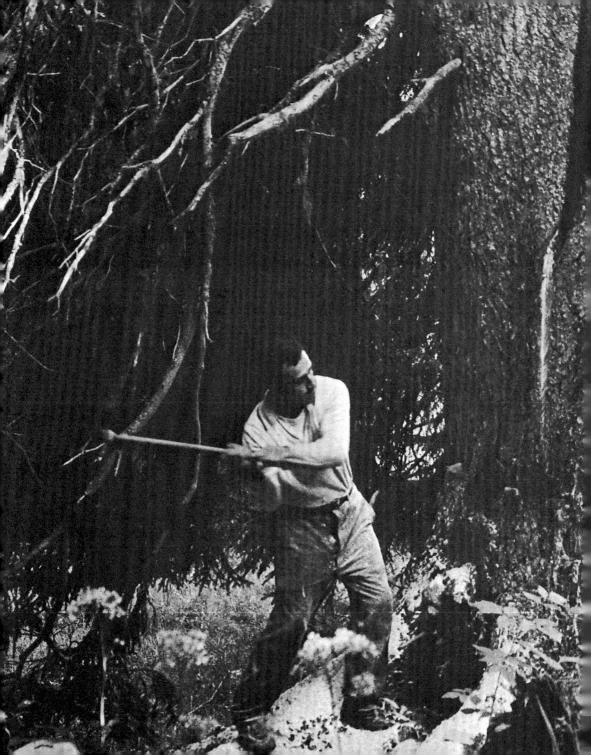

伐木工人的裱框肖像照

A framed portrait of a woodcutter

有一天,伐木工人的妻子在村莊裡停下步伐,並對我說:「我想請你幫個忙,你可以替我老公拍張照嗎?我沒有他的任何照片,假如某天他在森林工作時不幸罹難,我連一張用來回憶他的照片都沒有。」

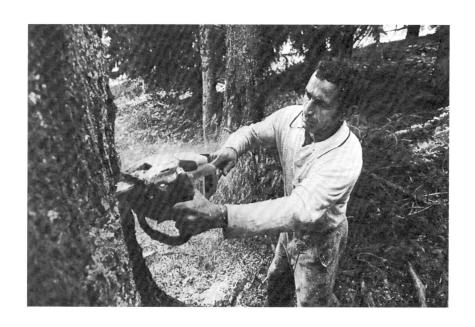

不像大多數伐木工人的工作方式,加斯東(Gaston)一向獨來獨往。他承認這種工作方式遠比團隊合作來得危險,但他對森林充滿熱情,喜愛獨自遨遊其中,埋頭苦幹。此外,他工作的速率跟大多數伐木工人相比,實在快太多了,因此合作數天後,其他工人都離開了。

「你可以盡情拍照,」他說,「只要這些照片能夠呈現出工作的真貌。」

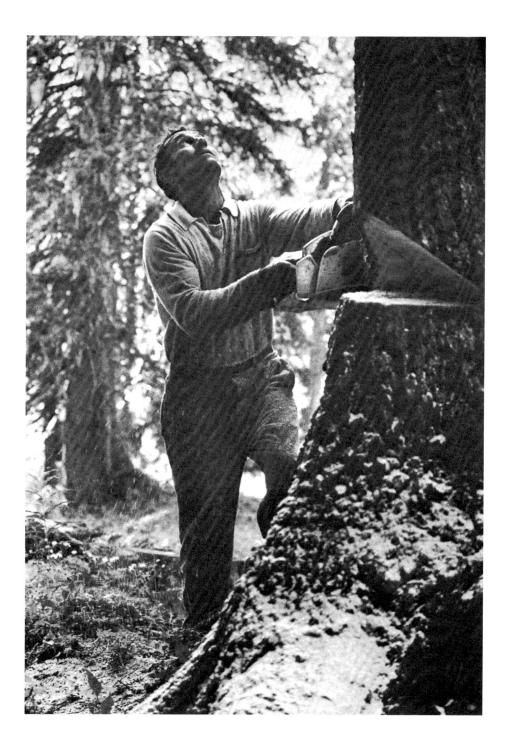

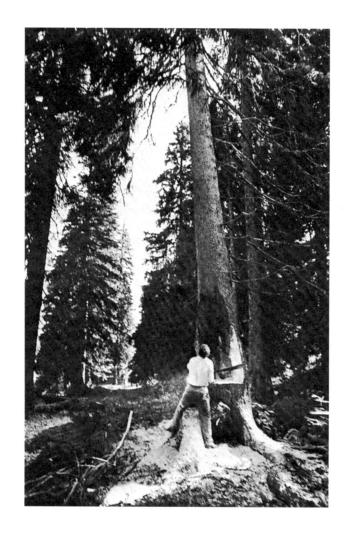

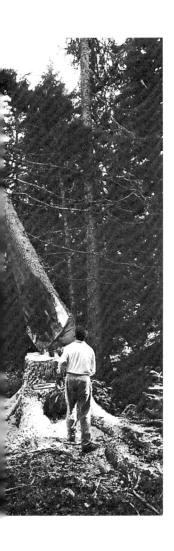

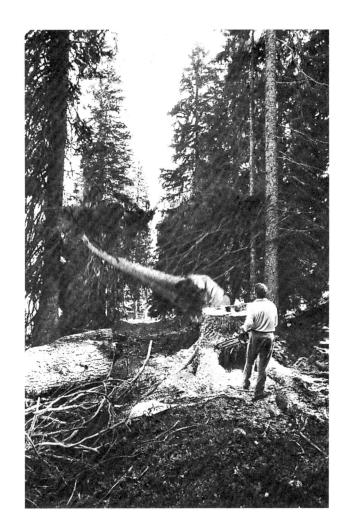

「這就是我從事伐木生涯以來所一直夢寐以求的照片,」他說,「只要你熟練自己的工作,樹木就能準確地傾倒在你想要它落下的位置。它倒下的位置,離你預設的位置不差二十公分見方。」

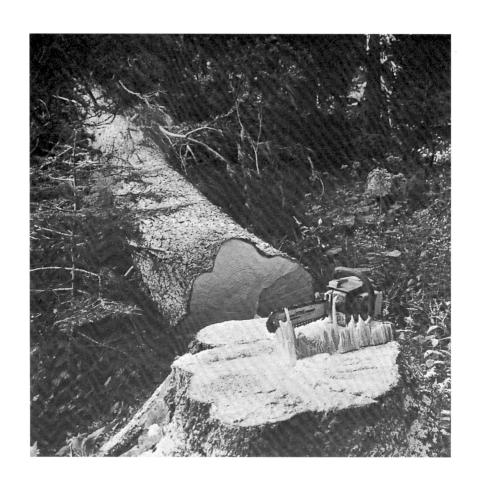

加斯東將木頭拖到道路邊緣後,會有貨車將它們運走,他的報酬,則由木頭 體積的立方公尺大小來計算。

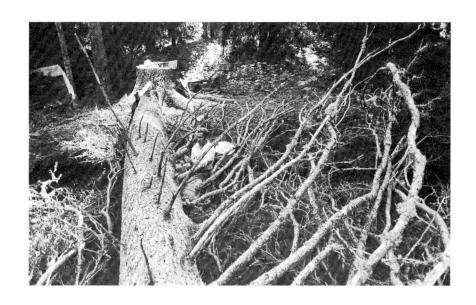

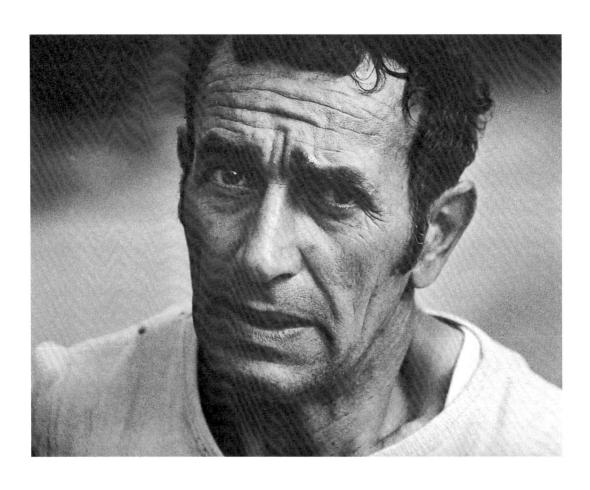

這是加斯東老婆最後裱框,並放在壁爐上的肖像照。照片中沒有任何樹木, 但加斯東的臉部神情讓人很容易明瞭,這是一個熟悉森林之道的行家。

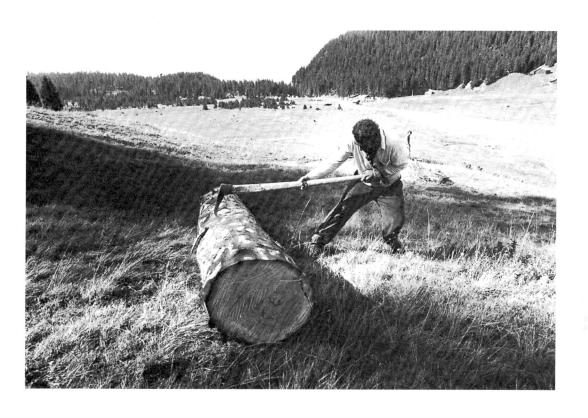

一種可疑的驅魔儀式

A doubtful exorcism

1973年12月的印尼爪哇(Java)。一段長達200公里,從雅加達(Djakarta)到萬隆(Bandung),沿途穿越稻田與高山的旅程。我所工作的組織認為,搭乘飛機不但太貴,而且充滿不確定性,若是開車前往,不但要尋找交通工具,由於路況險惡,環得另外找個駕駛才行。我因此被告知搭乘火車啓程。

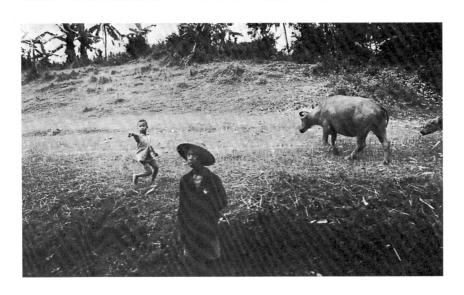

於是我坐進一個舒適的臥車舖,準備離開雅加達。一個念藝術的學生,好心 地提供給我一個靠窗的座位。「假如某天去瑞士旅行,我相信也會有人讓位,讓我 欣賞塞爾萬峰(Mont Cervin)與日內瓦大噴泉(Jet d'Eau)的宜人景色。很快, 你就會看到非常優美的鄉村景色,尤其當我們接近山區時。」

然而,想要抵達鄉村,我們還得先逃離雅加達這個擁有五百萬人口(缺乏可靠的確切數據,且永遠都在變動中)的可怕城市。無邊際的都市邊緣,常年處在

極惡劣的、受雨季肆虐所苦的貧窮狀態。貧窮沿著鐵道兩旁蔓延,通常距離鐵軌 僅有幾吋之隔,每天不停匯流來此,試圖尋找新生活的農民窒息了都市,造就了 這齣典型的現代悲劇。

從臥車窗戶目睹此種景觀,著實令人難過。我周遭的其他旅客們正閒談、看書,或打瞌睡做白日夢,我是唯一無法將目光離開此等慘境的乘客。

很快地,山丘逐漸變高,鐵軌也開始曲折,穿越山洞。從其中一個山洞竄出後,火車速度減緩,彷彿要停下來似的。車子終究沒有完全停住,但卻以極端緩慢的速度爬行了數公里遠。孩童從鐵道旁的每個角落開始出現,他們半身裸露、眼神憤怒,並把手伸得老長,他們沿著火車跑了數百公尺才放棄。車廂中沒有人注意到他們的存在:即便是那位念藝術的學生,都只把自己的眼睛集中在閱讀的書上,而對車外情景不置一詞。

人在萬隆的兩天,這些孩童的身影一直縈繞在我心裡。在回程的路上,我再度坐在車窗旁的位置,並把照相機準備妥當:假如你是一個攝影家,卻不試圖去拍攝讓自己著魔的對象,那又怎能從這種情境中解放出來?因此,以五百分之一秒的快門速度,我將自己躲藏在照相機後。我再度看到這群憔悴瘦弱的孩童,他們追著火車裸足奔跑,卻什麼也沒乞求到手。沒有人施捨他們任何東西,包括我在內。

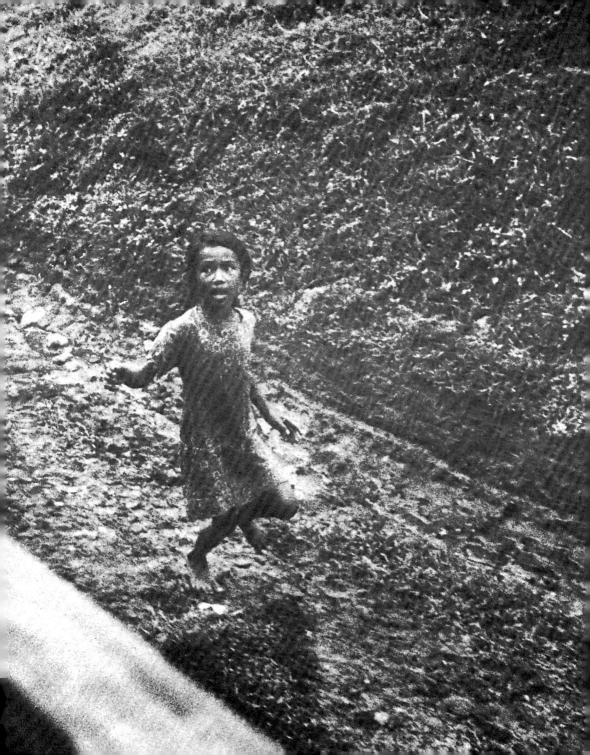

沒有獨家

No scoop

多年前,我曾駕著自己的雪鐵龍2cv小汽車橫跨南斯拉夫。我的步調從容,樂 於發現旅途中任何新穎的事物。當時來自西方的遊客還很少,因爲南斯拉夫在西 方的報紙裡,被貼上了「共產主義」的標籤。

在前往貝爾格勒(Belgrade)的路上,我聽說狄托(Tito)與哥穆爾卡(Gomulka)。將首度舉行會談。我與其他來自《生活雜誌》(Life),《巴黎競賽》($Paris\ Match$)。,及《明星》(Stern)。的攝影記者一起,在這場聚會上拍了些 昭片。

在啓程前往南斯拉夫前,我和一個通訊社有所協定,倘若旅途中有任何新聞事件,我將會把拍到的照片寄給他們處理。這次政治會面,無庸置疑地具有新聞價值,所以我趕緊用航空郵件方式將照片寄回日內瓦。照片的數量,足以撐起一個封面專題,或一個對開雙頁的報導份量。將照片遞送出去後,我繼續自己緩慢而迷人的旅途。

當我終於回到家時,我並不期望被同僚們歡迎返國——在攝影通訊社的世界裡,可沒有歡迎回家這檔事——但我確實預期那則新聞報導的照片,應該能替自己戶頭裡掙得些收入才對。但我很快就發現到這並未發生。

「我們幾乎沒照片可用,你把狄托這個政權首腦拍得如此具有人味,甚至友善,但他可是個共產主義者啊!跟我們買照片的新聞編輯,對於共黨首腦的面貌,早有一套清晰的既存印象,他們應該陰沈皺眉,面容險惡。你應該早點想到這點,瞭了嗎?」

十年後,狄托在西方報紙裡開始被貼上「社會主義者」的標籤,甚至讚揚他 大膽挑戰莫斯科的威權,具有傳奇性的地位,而不再是「共產主義者」。我爲他拍 的照片,這下總算變成有用之物。

- 6 狄托(Josip Broz Tito)是1945年南斯拉夫獨立後的國家領袖, 積極進行社會主義建設的他,1948年與蘇聯決裂,此後積極鼓吹美蘇兩大強權以外的「不結盟運動」。 哥穆爾卡(Wladyslaw Gomulka)則是1950年代波蘭的共黨總書記。 文中所提及狄托與哥穆爾卡在日爾格勒的歷史會面,發生於1957年9月間。
- 7 《生活雜誌》,美國刊物,創立於1936年,創刊時定位爲新聞攝影紀實雜誌,以大量的戰地報導建立名聲, 知名攝影家羅伯·卡帕(Robert Capa)1938年的中國國共內戰經典照片, 便是爲生活雜誌所拍攝,該刊物因此被認爲與新聞攝影的崛起密切相關。 1950年代晚期隨著電視機逐漸普及,該刊的盛況不再,編輯方針轉爲較軟調性的都會生活情趣。
- 8 《巴黎競賽》是一本通俗取向的法國新聞週刊,創立於1943年,
 - 內容以大量使用新聞照片及狗仔攝影,報導社交名流、明星動態、國內外要聞爲主。
- 9 《明星》是創立於1948年的德國新聞雜誌,以圖文報導見長,在德國的主要競爭者爲《明鏡週刊》(Der Spiegel)。 當代最著名的美國戰地攝影記者詹姆斯·納特維(James Nachtwey),即與《明星》雜誌有長期合作關係。

無法被拍攝的主題

The subject not photographed

「拍,或不拍?」(To take or not to take)這是每個攝影記者走在街上時,心中恆常浮現的問題。決定不拍的理由則形形色色。

有時是因爲畏懼。你感覺到被拍攝者可能會有激烈的反應。譬如說,在某些都市的港口地區就是如此。在非洲或南美洲,一個白人攝影家可能會發現自己成爲帝國主義的象徵,在拍照時引發各種恨意。

有時候這種拍或不拍的猶豫事關倫理抉擇。譬如說,是否該拍攝執行死刑的 過程——除非這些照片,是爲了用來譴責壓迫人性的專制政權。

不願拍照的理由,可說成千上萬。但假如你是攝影記者,你的雇主會說任何 理由都是不成立的。

很多年前,我到阿爾卑斯山探險,希望能夠攀上大汝拉峰(Grandes Jorasses)的南面。這是比較容易攀爬的一面。當我們抵達過夜的駐紮小屋時,遇見了另一組剛從山麓北面下來的登山客。因爲山上暴風雪過大,他們只好在距離頂峰數公尺遠處,艱苦地度過了一夜。他們之中許多人都受到嚴重的凍傷,面容因爲險峻嚴苛的際遇,而顯得極爲憔悴。明天報紙的獨家照片就在眼前,等著我去拍攝。

我的照相機連拿都沒拿出來。在這種情境下,如此的選擇並不是什麼美德善行,因爲眼前有著更急迫的事必須進行:趕緊將傷重者用人力背下山(那是一個沒有直昇機的時代)。

最近我因為動背部手術,而在醫院裡躺了兩週(歸咎於隨身攜帶的攝影肩袋裡,那些該死的照相機、鏡頭,及底片)。我用背部躺下,渾身無法動彈,也不被准許移動。我開始想拍些照:病房的大小、我不幸的病友們(我去看神經外科,診斷自己的骨頭與脊椎)、明亮無暇的迴廊、乾淨潔白的屋頂,舉目所見,盡是一片白淨無暇的痛苦感。攝影,應該能表達出這種感受。但我很快就明瞭到,人們不能在同個時間裡內外通吃、左右兼顧。許多年來,當我替世界衛生組織(World Health Organization)工作時,我拍了許多病患、手術後的病人,以及受傷的人們。這一回,我最好還是乖乖地待在病人這一邊,這次經驗才會鮮活深刻地銘記下來,不是紀錄在底片上,而是深植在我的記憶裡。

Appearances

by John Berger

外貌

約翰・伯格

這篇論文雖然以本人掛名,並且是我多年來思索攝影的成果,然而卻大量得益於以下這些人士的批評與鼓勵,他們是吉勒・艾羅(Gilles Aillaud)、安東尼・巴涅特(Antony Barnett)、尼拉・比勒斯基(Nella Bielski)、彼得・福勒(Peter Fuller)、傑拉・莫狄拉(Gérard Mordillat)、尼可拉斯・菲爾博特(Nicolas Philibert),以及洛伊・史班塞(Lloyd Spencer)。

「理性重萬物之異,想像重萬物之同。」

(Reason respects the differences and imagination the similitude of things.)
——雪萊 (Percy Bysshe Shelley) ²

大約二十年前,我曾計劃拍攝一系列的照片,並將這些照片與一連串的情詩搭配,使得圖文間能彼此呼應,互相代換。正如我無法確知這些詩作的文字,到底應該用男聲或女聲朗誦,我也無法確定這項計劃,究竟是影像觸發了文本,抑或是文本召喚了影像。我對攝影最早的興趣,是如此地熱情洋溢。

爲了拍照,我要學習使用照相機,於是我去找了尚‧摩爾。阿蘭鄧內(Alain Tanner)³給了我他的地址。尚用他無比的耐心教導我使用方法,我在兩年間拍攝了數百張照片,希望藉此訴說內心情愛。

這就是我與攝影邂逅,進而產生密切興趣的初衷。我在此回憶此事,是因為無論後文的評論看來如何地理論取向且讓人疏離,攝影對我而言最優先且重要的功能,依舊是一種用來表達的工具(a means of expression)。最重要的問題是:這是一種什麼樣的工具?

我和尚·摩爾成爲好友,進而共同合作。這是我們一起完成的第四本書。在 共事過程中,我們一直試圖檢驗這種合作的本質爲何?攝影家與作家要如何合 作?影像與文本之間可能的關係爲何?我們要如何共同面對讀者?這些疑問並非 以抽象的方式出現,每當我們進行急迫性的書籍計劃時,這些疑慮就會強行浮 現。這種關連的含意,正如同醫生與病人,或疾病與解藥間的那種關連。從蘇聯 境內的視覺藝術現況,到移住勞工(migrant workers)。的經驗,如今這本書裡, 我們則關切農業工作者觀看自我的方式。

面對如何傳遞生活經驗的難題,經歷持續不斷的嘗試與失敗,我們發現自己 必須懷疑、甚至拒絕許多關於攝影本質的基本假設。我們發現照片並不像人們所 言那般不讚自明、運作自如。

- 2 雪萊爲19世紀初的浪漫主義詩人,文中伯格所引文字, 出自雪萊的〈詩辯〉(A Defence of Poetry)一文,此處文句,採用詩人余光中的譯法。
- 3 瑞士導演,伯格曾與他合作電影劇本《2000年約拿即將25歲》(Jonan Who Will Be 25 in the Year 2000)。
- 4 約翰・伯格與尚・摩爾的合作除了本書外・尚包括A Fortunate Man: The Story of a Country Doctor (1967)、 A Seventh Man (1975)・及At the Edge of the World (1999)。
- 5 migrant workers即台灣媒體興論一般所謂的「外勞」,在此選採台灣工運團體鼓吹的譯法「移住勞工」, 以呼應本書兩位作者一貫關切弱勢處境、強調勞動階級主體性,強調工人不該區分「內外」的左翼精神。

照片的曖昧含混

The ambiguity of the photograph

攝影的原始素材是光線與時間,這使得攝影成爲一門奇特的發明,有著無法 被預見的效應。

但且讓我們從一些比較具體的事物開始。幾天前,我的朋友發現了這張照 片,並將它拿給我看。

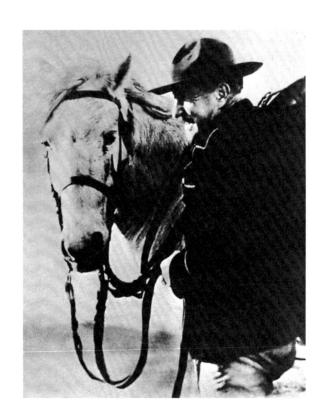

我對這張照片一無所悉。想推估其拍攝年代的最好方法,或許可從它的攝影技巧來判斷。是在1900至1920年間嗎?我看不出拍攝地點是在加拿大、阿爾卑斯山,或是南非?我們唯一所能確見的,是照片中有個微笑的中年男子與他的馬在一起。爲什麼要拍這麼一張照片?這張照片對拍攝者而言有何意義?拍攝者的意圖,又和影中人與馬所認知到的照片意義完全相同嗎?

我們可以試玩一場創造意義的遊戲。最後的騎馬警察(他的笑容變得具有鄉愁)、在農場縱火的男子(他的笑容變得邪惡)、兩千英哩長征前(他的笑容裡似乎有些憂慮),兩千英哩長征後(他的笑容變得十分謙和)……。

照片中最明確的資訊,是馬匹所穿戴的轡頭類型,但這顯然並非是這張照片 當時被拍下的原因。將這張照片獨自細察,我們甚至連它屬於那種類別都難以界 定。這是一張家庭相簿照、報紙中的新聞照,或是旅者的快照?

會不會拍攝這張照片的初衷,並非爲了這個男人,而是爲了影中的馬匹?這個人的角色,會不會僅是一個拿著馬鞍的馬伕?或者他是買賣馬匹的商人?或許這其實是早期西部電影拍攝場景裡的電影靜照?

這張照片無可駁斥地提供了我們這個男人、這匹馬兒,以及馬轡頭都確切存在的證據,但卻完全沒告訴我們,他們存在的意義爲何。

照片從時間之流裡,捕捉住曾經確切實存的事件。不像那些人們曾親身經歷過的往事,所有的照片都是一種逝去之物,藉此,過去的瞬間被捕捉起來,而永遠無法被引領到當下來。所有照片都有兩種訊息:第一種是關於被拍攝的事件,第二種訊息,則與時間斷裂所造成的驚嚇感(a shock of discontinuity)有關。

在照片被拍攝的過往,與照片被觀看的當下間,存在著一個無底深淵。我們是那麼習慣攝影的存在,以至於不再意識到攝影的第二種訊息。除非處在一些特殊的情境下:譬如,被拍攝者是我們所熟悉的人物,如今身在遠方或已然逝去。在這種狀況下,照片比大部分的回憶或紀念物,還更具有創痛人心的效果。因爲照片彷彿預見了隨後由於缺席或死亡,所帶來的斷裂感。不妨假想一下,倘若你曾與一位擁有馬匹的男人熱戀,而他如今已不在此處了,在看這張照片時會有何種感受。

然而,倘若他是一個全然的陌生人,人們則只會想到第一種訊息,照片的意義因而顯得曖昧模糊,原本影中所紀錄的事件也逃逸無蹤。人們得以隨意創造 (invent) 照片中的故事。

但是這張照片的懸疑還沒就此結束。影像所保存下來那平庸陳腐的事物外貌

(appearances),比任何創造出的故事(invented story)或詮釋(explanation)都更具有**當下在場**(present)的意涵。這些外貌傳達的訊息或許有限,但其存在卻是無庸置疑、不容否認的。

照片在歷史上首度出現時,讓許多人感到驚奇不已。這是因爲它們以遠比其 他視覺影像更爲直接的方式,呈現了已然消逝事物的形貌。照片保存了事物的形 貌,並允許這些形貌被隨身攜帶。這種驚奇感並不全然肇因於攝影的技術層面。

人們回應影像形貌的方式十分深沈,其中許多元素,來自我們的生物本能與遺傳。譬如說,無論我們的思慮如何理智,形貌仍舊能夠獨力挑起人們的性慾。再譬如說,無論多麼短暫,紅顏色都能使人感到被挑撥刺激,進而產生行動。更廣泛地說,世界的外表(the look of the world)本身,正是對世界作爲**彼界**(thereness)之存在最強大的一種確認。觀看世界因此持續地提醒,並確認了我們與彼界的關連,從而滋育了吾等的存在意識(sense of Being)。

早在你試圖解讀出男人與馬所代表的意義前,早在你試圖爲它定位或命名之前,光是簡單地凝視著這張照片,藉著影中的男人、帽子、馬匹、轡頭……,即便短暫,你都已經確認了自身活在世上的存在感。

+ + +

一張照片所蘊含的曖昧含混,並非肇因於影像所紀錄的事件瞬間:攝影紀錄下的逼真證據,遠比親眼目擊者的描述要來的清楚明晰,正如一場勢均力敵的賽跑裡,最後常用終點照片來公正地決定是誰勝出。是攝影在時間之流所造成的斷裂感(discontinuity),使得其意義充滿含混曖昧,造就了出攝影雙重訊息的後者出現(亦即相機拍攝的過往時分,與照片觀看的當下片刻,兩者間的距離宛如無底深淵)。

一張照片,保留了一個過往片刻,使其免於被隨後繼之的其他片刻所抹滅消除。就此而言,照片似可比擬於人們在心中所記憶的影像。但在一個基本層面上,兩者仍有差異:人們記憶中的影像,是連續(continuous)生活經驗中的**殘餘物**(residue),照片則是將時間裡斷裂(disconnected)的瞬間面貌孤立出來。

人生在世,各種意義並非在瞬間片刻(instantaneous)產生。意義,是在各種聯繫與關連中出現,並且總處於一種不斷衍生發展的狀態下。沒有一套故事架構,沒有一些推衍發展,也就毫無意義可言。事實(fact)與資訊(information)

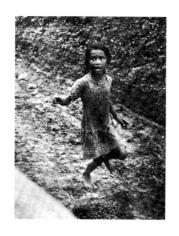

本身並不構成意義。事實可以被餵進電腦裡,成為推測演算的要素之一,但電腦並不能生出意義來。當我們為一個事件賦予意義時,我們不但對此事件的已知面,並且對它的未知面都做出了回應:意義與神祕(mystery)因而形影不離,密不可分,二者都是時間的產物。肯定確信(certainty)或許生於瞬間(instantaneous),疑慮懷疑(doubt)卻需時間琢磨(duration),而意義,實乃兩者激盪下的產物。一個被相機所拍攝下的瞬間,唯有在讀者賦予照片超出(extending)其紀錄瞬間的時光片刻,才能產生意義。當我們認為一張照片具有意義時,我們通常是賦予了它一段過去與未來6。

專業攝影家在拍照時,總試圖找出具有說服力的瞬間片刻,好讓觀看者能賦予影像一套適切的(appropriate)過去與未來的脈絡。攝影家藉著他對拍攝主題的理解或同理心(empathy),來決定何謂適切的影像瞬間。然而,攝影家的工作與作家、畫家,或演員有所不同,他在每一張照片裡,只能進行一個單獨的構成選擇(a single constitutive choice): 也就是選擇要拍攝的瞬間。與其他傳播方式相比,攝影在展現創作者的意圖性(intentionality)上顯得特別薄弱。

充滿戲劇性的照片,有時與平淡無奇的照片一樣曖昧含糊、意義不明。

⁶ 亦即將抽離的、片刻的斷裂的照片瞬間,藉著賦予其一段過去與未來,來把它放在連續性的時間脈絡下,好產生意義。

發生什麼事了?我們需要圖說才能理解事件的重要性:「納粹焚書」。而圖說的意義,則取決於吾等是否具備歷史感(a sense of history),並非每個人都必然具備此種歷史感。

所有的照片都是曖昧含混的。所有的照片都是從連續的時間(continuity)中所擷取出來。假如所紀錄的是公眾事件,這段連續的時間就叫「歷史」,假如所紀錄的是個人私事,這段被攝影所打破的連續時間就叫做「生命故事」(life story)。即便是一張純粹的風景照,都打破了原本連續的時間,而切割下了那個時間點的光線與天氣。照片的斷裂(discontinuity)總會衍生曖昧含混,但這種曖昧含混時常不明顯,時常因爲照片與文字的搭配,藉著文圖共謀,製造出一種充滿確定

感,甚至可說是魯莽獨斷的傳播效果。

在照片與文字的相互關係裡,照片等待人們詮釋,而文字通常能完成這個任務。照片做爲證據的地位,是無可反駁的穩固,但其自身蘊含的意義卻很薄弱,需要文字補足。而文字,作爲一種概括(generalization)的符號,也藉著照片無可駁斥的存在感,而被賦予了一種特殊的真實性(authenticity)。照片與文字共同運作時力量強大,影像中原本開放的問句,彷彿已充分地被文字所解答完成。

然而,照片中所蘊含的那種含混曖昧,倘若能被充分理解並接受,或許能提供攝影一種獨特的表達方式。這種含混曖昧,是否可能啓發出另一種影像敘事之道(another way of telling)?我在此提出疑問,並將於後文處理這個命題。

相機,是用來傳送形貌的盒子。攝影術自發明以來,其運作法則並無任何改變。來自被拍攝物的光,穿越了一個小洞,而落在照相底板或底片上,底片藉其化學成分保存了光線的痕跡。這些痕跡再經由一些較複雜的化學程序,便可以沖洗出照片來。正如同印刷報業盛行時,在技術上並不困難,以我們這個時代的標準而言,攝影在技術層面上也實屬簡單,如今仍屬困難的,則是如何理解照相機傳送的影像本質,究竟爲何。

攝影機所傳送的事物形貌,究竟是一個建構物(construction),一個人造的文化加工品(a man-made cultural artifact),還是像沙灘上的腳印,是一個路過之人所**自然地**(naturally)留下的痕跡?答案是,以上皆是。

攝影家選擇拍攝的事件。這種選擇可以被視為一種文化建構(cultural construction)。藉著拒絕去拍他不想拍的事物,這種建構的空間彷彿被清空了出來。他的建構,以解讀(reading)自己眼前正在發生的事件來進行。藉由這種通常憑藉直覺、十分迅速的事件解讀,攝影家決定他所要拍攝捕捉的瞬間。

同樣地,當事件的影像以照片方式呈現時,同樣也會成爲文化建構的一部分。照片從屬於某種社會情境下,譬如攝影家的創作生涯、一段爭論、一個實驗、一種解釋世界的方式、一本書、一份報紙,一個展覽等等。

但在此同時,影像,及其所再現(represents)的物體之間(在相片上的符號,以及這些符號所再現的樹木之間),乃是一種即時的(immediate),且毫無建構色彩(unconstructed)的物質關係。這種關係確實就像**痕跡**(trace)一樣。

攝影家選擇想拍的樹、取景角度、底片種類、焦距遠近、是否使用濾鏡、曝光時間、沖片時的溶劑濃度、放相時的相紙種類、相片的明暗濃淡、照片的裱框方式……等等。但他所無法介入的——除非改變攝影的基本性質——則是由樹叢處所發出的光線穿越鏡頭,藉此將影像銘刻在底片上的這個部分。

藉由比較照片與繪畫間的歧異,或許可以更加闡明前面所提及的**痕跡**,究竟所謂爲何。一張素描,就是一場翻譯(translation)。畫紙上的每個部分,都是繪圖者有意識地去與真實存在的,或想像中的「模型」(model),所進行的一種連結,並且與紙張上先前已經畫上去的各個部分息息相關。因此,一個被畫出來的影像,是繪圖者耗費無數精力(或倦怠,倘若圖畫本身並不出眾)進行各種判斷下所達致的成果。每當一個輪廓在畫作中逐漸成形時,背後都牽涉繪圖者有意識

地以其直覺,或系統化的思考進行介入。在素描裡,蘋果是被**畫成**(made)圓形球體,但照片中蘋果的圓型外貌與明亮陰影,則是藉由光線而被接收給定的(received as a given)。

這個關於作畫(making)與接收(receiving)的差異,也意味著兩者的時間 觀並不相同。繪畫是在創作過程中得到了自身獨具的時間,獨立於畫作內場景存 在於實際世界裡的時間。相反地,照片以幾乎即時,現在通常是以人眼無法察覺 匹敵的快門速度,來接收影像。照片中唯一包含的時間,就是它在影像中所展現 的孤立瞬間。

照片與繪畫這兩種影像裡的時間,還有一個很大的歧異點。畫作中的時間並不是均質一致的(uniform),藝術家會花多些時間心力在他或她認爲重要的部分,畫作裡的人臉就可能比頭上的天空,要耗費了更多時間。畫作通常依照人的價值觀,來決定那部分要多花些時間處理。而在照片裡,時間則是均質一致的:影像中的每個部分,都以同等時間經歷了化學程序⁷,在此過程中,影像裡每個部分都是平等的。

繪畫與照片所蘊含的時間觀,導引出這兩種傳播方式最基本的相異處。繪畫一事,牽涉到作畫過程裡,無數次系統化的(systematic)的判斷與選擇。也就是說,繪畫乃奠基於一套現存的繪畫語彙,而這套語彙手法,則隨著歷史演進而不斷變異。西方文藝復興時代繪畫大師的學徒所研習的創作實務及繪畫語法,必然跟中國宋代繪畫大師的弟子大不相同。但爲了重建事物的容貌,每張圖畫必然都仰賴於一套語言(language)。

攝影不像繪畫,它並不擁有一套語言。攝影圖像是藉著光的反射而瞬間產生,其輪廓(figuration)並非藉由人的經驗或意識所受精(impregnated)生成。 羅蘭·巴特(Roland Barthes)在書寫攝影時,曾提及「人類在歷史上第一次接觸到沒有符碼的訊息(messages without a code)。照片因此並不是影像大家族裡最終極的(改進過的)一個成員。攝影因此呼應了訊息經濟學的決定性突變(it corresponds to a decisive mutation of informational economics)。」* 稱照片為影像家族裡的突變,是因爲它們提供了資訊,卻沒有一套自身的語言。

⁷ 作者在此意指光線在經由相機鏡頭,在底片上經由化學作用留下痕跡時, 影像中每個部分的曝光時間都是一致的,這是攝影術最普遍的操作方法。 但在攝影實務中,亦有在拍攝時刻意局部遮光, 藉此讓照片裡每個部分的曝光時間不同,來調整影像細節明暗的手法,而在後端的暗房沖洗照片時, 也有各種藉著控制相紙上各部分不同的曝光時間,來調整放相明暗的技巧。

^{*} Roland Barthes, Image-Music-Text (London:Fontana, 1977), p.45.

照片並不是從事物的形貌所翻譯(translate)過來,而是從事物形貌所引用(quote)而來。

+ + +

正因爲攝影缺乏自身語言,正因爲攝影是引用而非翻譯,因此有了照相機不會撒謊的說法。照相機無法撒謊,因爲影像是直接銘刻進底片裡。

(弔詭的是,造假照片在過去與現在都一直存在,反倒佐證了是攝影機不會撒 謊的說法。唯有藉由機巧的竄改、拼貼,與重新拍攝,才能讓照片吹牛扯謊,但 於此同時,你所進行的事便已經脫離攝影了。攝影本身並沒有一套可供**翻轉扭曲** (turned)的語言)。然而照片卻能夠,且已經被大量地用來欺瞞或誤導人們。

我們活在一個由照片影像所包圍形成的,全球性的誤導機制裡:這套系統被稱作公關宣傳(publicity)」,到處散播消費主義的謊言。攝影在這套機制內的地位頗具啓發性,謊言就是在照相機前被捏造出來。「畫面」(tableau)中景物與角色被聚集起來,這個「畫面」會使用一套符號語言(a language of symbols)(這套符號語言通常是傳承(inherited)而來,正如同我在其他書所舉例*,有的來自油畫歷史中的肖像傳統),一套隱含深意的敘事,以及常出現的,模特兒狀似性滿足的某種表演。這些「場景」然後就被拍了下來。之所以要用拍的,正是因爲相機能授予任何形貌的場景一種眞實感(authenticity),無論該場景有多麼虛假。即便是被用來引用一個謊言,照相機本身也從不撒謊。照相機讓謊言看起來較爲眞實,出現在人們眼前。

攝影作爲一種引用機制,讓事物的存在變得無須爭論、毫無疑義。然而在或 明或暗的論據裡,攝影常被拿來當成事實引用,因而誤導人們。有時候,這種誤 導是深思熟慮下刻意產生,例如公關宣傳的工作。而通常的狀況是,這種誤導其 實是未經質疑的意識型態假設下的產物。

譬如十九世紀時,來自歐洲的旅行家、士兵、殖民官員、探險家等,在世界各地拍攝了大量的「土著」(the natives)照片,紀錄了他們的風俗、建築、富

譯註:約翰·伯格這本重要著作,歷史上有多種台譯本,

包括陳志梧翻譯,明文書局出版的《看的方法:繪書與社會關係七講》(1991)、

戴行鉞翻譯,台灣商務印書館出版的《藝術觀賞之道》(1993),

以及吳莉君翻譯,麥田出版社發行的《觀看的方式》(2005)。

^{*} John Berger, Ways of Seeing (London: British Broadcasting Corporation and Penguin Book Ltd, 1972), pp.134. 141.

裕、貧瘠、婦女的胸脯,及頭巾等等。這些照片除了激發出驚奇之感,並以一種證據的方式被呈現閱讀,進而合理化了帝國勢力對世界的區隔瓜分。區隔瓜分的強勢一方,有權力對世界進行組織整理、合理化(rationalized)自身強勢地位、並進行觀察,另一方則從屬於被觀察的命運。

照片本身不能說謊,同樣的,也不能訴說事實。或者更確切地說,照片自身 能夠訴說並捍衛的真實,是一個被侷限(limited)的真實。

1920到1930年代之間,出現了一批早期的,具有理想主義色彩的新聞攝影記者。他們相信攝影記者的任務,就是去把世界各地的真相帶回來。

「有時候我離開拍攝現場時,內心深深感到作噁,那些受苦人群的面容,尖銳地銘刻在我的心房及底片上。但我回到現場,因為這正是我拍攝此類照片的地方。絕對的真實至關重要,正是這個動機喚醒了我,要用相機觀看世界。」

──瑪格麗特·布克─懷特 (Margaret Bourke-White)⁸

我十分景仰瑪格麗特布克懷特的攝影作品。在某些政治局勢裡,攝影家確實 將真相告知了公眾,提醒他們要關注其他地方正在發生的事。譬如說:1930年代 美國農村的貧窮程度、納粹德國對付猶太人的迫害、美國在越戰時投擲燒夷彈所 造成的後果等。然而,相信自己透過相機看到的他人經驗就是「絕對的真實」,可 能會混淆了真實的各種層次。而這種對真實概念的混淆,正是當前大眾使用照片 方式的一種症兆。

照片常用在科學領域,例如醫學、藥理學、氣象學、天文學、生物學等。攝 影資訊,同時也被運用到社會及政治控制的系統中,例如檔案管理、護照、軍事 情報。其他照片則在當作公眾傳播的工具。這三種脈絡大不相同,但人們通常還 是假定照片的真實性或真實運作的方式,在這三種脈絡裡都是一樣的

事實上,當照片用在科學用途時,是作爲進行推論時確鑿可信的佐證:照片 提供了科學調查時,概念架構內 (within the conceptual framework) 所需要的資

⁸ 著名的美國女性攝影家,二次世界大戰時第一位女性戰地攝影記者,曾任職於《生活》雜誌。

訊。它所提供的,僅是架構內遺失的細節。而在社會控制系統裡,照片的證據性質多少只被侷限在確認個人身份與是否在場(establishing identity and presence)上。但當照片被當作一種傳播工具時,其本質上作爲一種活生生的證據,反使得所謂的真實變得更加複雜。

對受傷的腳進行X光攝影,我們可以得到腿骨是否斷裂的「絕對的事實」。然而一張照片要怎麼訴說人們在經驗裡,關於飢餓或參加盛宴的「絕對的事實」?

就某方面來說,沒有任何照片是可以被否定排斥的。所有照片都具有事實的 地位(status of fact)。必須要檢驗的是,攝影能否賦予這些事實若干意義。

+ + +

讓我們回顧攝影術在歷史上是怎麼誕生的,又如何地被人們珍視撫育,乃至 成熟茁壯。

照相機發明於1839年,而孔德(Auguste Comte)在此不久前,才剛完成他的《實證哲學教程》(Cours de Philosophie Positive)。,實證主義、照相機,及社會學因此可說是一同誕生長大的。三者的共通性在於,全都信奉科學家與專家能夠紀錄可被觀察(observable),且可被計量(quantifiable)的事實。這些收集來的事實不斷累積,有一天能夠構成人類對自然與社會的總體知識(total knowledge),人類也能藉此知識來統理自然與社會。精密準確(precision)因此將會取代形上學(metaphysics),嚴密的計劃必能解決社會衝突,真理將會取代個人主觀(subjectivity),而那些躲在靈魂深處的陰暗未知,都將會被實證知識所啓發闡明。孔德主張就理論層次來說,或許除了星體的起源外,沒有任何事物還能餘留在人類未知的領域裡!而事到如今,照相機甚至連星體的形成都能紀錄下來!攝影家如今每個月所提供給我們的事實數量,比18世紀的百科全書編篡者心中所夢想的百科全貌還要龐大。

然而,實證主義者的烏托邦並未實現。當今的專家們比19世紀要更加精通他 們的專業知識,然而這個世界卻比以往更不受控制。

9 法國思想家孔德(1798-1857)被認爲是社會學及實證主義之父。 實證主義基本上假設所謂的真實,都必須要能經由人類感官所觀察或計量, 並加以控制分析,才能算是一種「科學」。 實證主義因此駁斥所有抽象的形而上學,主張能被看到的、能被加以測量的,才是真實存在的, 因此與攝影衡所蕴含的視覺性,頗有彼此呼應之處。 已然實現的,是前所未有的科技進步,這導致了所有其他的人性價值,如今都從屬(subordination)於一個把人民、勞動、生存及死滅都視爲商品的全球市場下。從未成真的實證主義烏托邦,反倒轉型成全球系統的晚期資本主義,在這個系統裡一切存在之物都變成可被計量的數字——並不只是單純地因爲它們能被(can be)化約爲統計學上的事實,而是因爲它們的存在已被(has been)化約爲商品形式。

在這樣的系統裡,人們的經驗不再具有意義。每個人的經驗,變成只是個人的問題。個人心理學(personal psychology)取代了哲學用來解釋世界的地位。

主體性所具有的社會功能(social function of subjectivity),如今也沒有任何生存空間。所有的主體性,如今都被認定爲是一己之私而與公眾無關。只有作爲個別消費者的夢想,才是社會唯一允許存在的(虛假)主體性。

從這個最主要的壓抑方式開始,主體性的社會功能就不斷受到各種打壓取代:譬如有意義的民主制度(被民意測驗與市調技巧所取代)、社會意識(被自私利己所取代)、歷史感(被種族偏見及各種迷思所取代),以及所有能量裡最具主體性及社會視野的——希望(被生活舒適就等同於進步的聖律所取代(replaced by the sacralisation of Progress as Comfort)。

現今攝影術的使用方式,正起始並確認了這種對主體性社會功能的壓抑。照 片被認爲能訴說真相,這種簡化的說詞,將事實化約爲照片捕捉的瞬間,並且讓 一張關於大門或火山的照片,與一張拍攝男人流淚或女人身軀的照片,都歸屬在 同一種真實的秩序裡。

假如沒有在理論層次上,將作爲科學證據的照片,與作爲傳播工具的照片加以區分,與其說這是疏忽,還不如說是一種假設 (this has been not so much an oversight as a proposal)。

這種假設主張若某件事物曾是(仍是)可以被看見的(visible),它就成爲一個事實(fact),而事實中蘊含著唯一的真理(truth)。

公眾的攝影實踐裡,如今還殘留了實證主義式願景的嬰孩。由於這種願景已死,嬰孩如今變成孤兒,被商業資本主義的投機心態所領養。否認照片裡蘊藏著與生俱來(innate)的含混曖昧(ambiguity),似乎與否定主體性的社會功能一事緊密相關。

攝影的俗民用途

A popular use of photography

「『在今天這個時代,我們聚精會神地觀看自己的相片,或者親朋好友,心愛的人的相片,反之卻沒有任何藝術作品能獲得同等的青睐』,李奇法克(Alfred Lichtwark)早在1907年便寫下這段文字,如此,他從審美鑑賞的研究轉向社會功能的研究。只有從這個角度出發才能更上層樓。」10

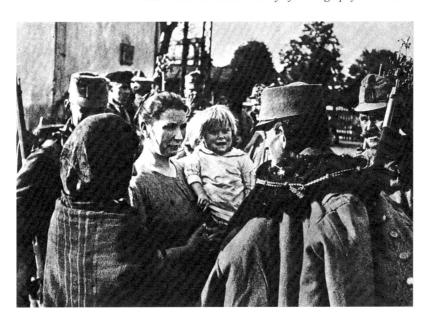

本處中文引用自許綺玲翻譯之〈攝影小史〉, 出自台灣攝影工作室出版之Walter Benjamin文集《迎向靈光消逝的年代》,頁42及頁46。

一位母親與孩子正專注地凝視著士兵。或許他們正在交談。我們聽不見他們的聲音。或許他們什麼也沒說,藉由對望著彼此,此時無聲已勝過千言萬語。無疑地,一場戲正在他們之間搬演著。

圖說如此寫道:「一位紅軍騎兵正在離開,1919年6月,布達佩斯。」攝影者是安德烈·柯特茲(André Kertesz)。

所以,照片裡的女人剛從家裡外出,而隨後又將與孩子獨自返家。這個片刻的戲劇性,就表達在影中人所穿著的不同衣服上。男方的衣物是爲了旅行、野外就寢、及作戰用途;女方的穿著則是居家服。

這個圖說也可能伴隨其他想法。照片拍攝的前一年秋天,匈牙利的哈布斯堡王朝才剛失勢,接著而來的多季,造成了極端的物資短缺(尤其是布達佩斯的燃油)與經濟崩盤。兩個月前的3月,社會主義的共和國議會才宣告成立。在巴黎聚會的西方盟國,由於擔憂俄國與匈牙利的革命氣勢會蔓延到東歐與巴爾幹半島,正計畫將共和國解體開來。封鎖已經開始,法國的福煦元帥(General Foch)"也正籌畫著由羅馬尼亞及捷克聯軍執行的入侵行動。6月8日法國總理克里蒙梭(Georges Clemenceau)"對匈牙利共黨領袖庫恩(Béla Kun) 發出最後通牒,要求匈牙利部隊從東部撤退,好讓羅馬尼亞佔領東部三分之一的領土。接下來六週,匈牙利紅軍努力奮戰,但最終還是寡不敵眾。8月份布達佩斯被佔領,不久之後歐洲第一個法西斯政權,便在霍爾蒂(Miklos Horthy) 的主導下成立。

我們在觀看一張昔日影像時,倘若要讓影像與自身產生關連,就必須瞭解過去的歷史。因此,若想解讀柯特茲這張照片,前述段落的資訊就頗爲關鍵,而這只是歷史全貌的九牛一毛而已。大概就是因爲這樣,柯特茲才寫了這麼一段圖說,而不是簡單地只將照片命名爲「分離」而已。然而照片本身——或者說照片要求觀看者閱讀的方式——並不能只侷限於歷史角度而已。

這張照片中的一切都是歷史陳跡了:士兵的制服、來福槍、角落的布達佩斯 火車站、(曾)被辨認出來的影中人,其個人身份與背景——甚至柵欄旁樹木的尺 寸等等。然而它也同時涉及一種對歷史的抵抗(resistance)與對立(opposition)。

這種對立,並不是攝影家喊了一句「停!」的結果,也不是因爲最終的靜照

¹¹ 福煦元帥 (Ferdinand Foch) (1851-1929), 法國陸軍元帥, 軍事戰略家。

¹² 克里蒙梭(1841-1929),法國第三共和時期的總理。

¹³ 庫恩(1886-1938),匈牙利共產黨政治人物,曾於1919年短暫領導過匈牙利。

¹⁴ 霍爾蒂 (1868-1957)。庫恩在1919年下台後,接下來24年匈牙利處於無政府狀態,並由霍爾蒂接替攝政。

影像,就像流動河水中的釘死不動的柱子那般死寂。我們知道很快地,這位士兵就會轉身離去,我們推測他就是女子手中孩童的生父。這個被拍下來的重要瞬間,本身已經延伸出它在時間向度上的分、週、年等各種層次。

與歷史的對立,存在於男子與女子分離時彼此的目光交會。這個目光並未直接朝向讀者的方向。我們目睹此刻的方式,正如影中留著八字鬚的士兵,以及帶著頭巾的女子(或許是影中人的姊妹)那般。男子與女子目光交會的排外性(exclusivity),更可從母親手中的男孩而彰顯出來;這男孩望著他的父親,但他仍舊被父母兩人的目光交會所排拒在外。

這個我們所錯過的的目光交會,適切地撐起了**是什麼**(what is)的命題。並不是在特定指涉車站外的情景是什麼,而是在訴說他們的生命**是什麼**,他們的生活**又將變得如何**。女子與士兵彼此對望,因此這個關於生命是什麼的影像,現在應該留給他們自己詮釋。在這個目光交會裡,兩人的存在(being)是與他們的歷史相對立的,即使我們假定這個歷史是他們所接受,或自己選擇的。

+ + +

一個人怎麼能與歷史對立呢?保守派也許會用武力來造成歷史變遷,但還有 另一種關於歷史的對立。在閱讀馬克思的著作時,沒有人會感受不到他對自己所 發現的歷史規律充滿恨意,以及他急切於迎接歷史發展的必然終點,在這個終點 裡,爲貧困所苦的世界,將會被自由的世界所取代。

與歷史的對立,也許有部分是針對歷史中所發生的事件進行對抗。但也不僅於此,每個革命式的抗議行動,同時也會是對抗人們作爲歷史的客體(objects)的一種對抗。拼命的抗議行動,若是能讓人們不再覺得自身僅是客體,那麼歷史便停止了對時間的壟斷權(history ceases to have the monopoly of time)。

想像那大斷頭台上的刀鋒,長如整座城市的直徑。想像那刀鋒落下, 將城市的一個部分全數切下:牆壁、鐵路線、貨車、工作室、教堂、 裝箱水果、樹木,天空、鵝卵石等。這個刀鋒落在那些決意奮戰的人 們臉前,僅有數碼之隔。每個人都發現那只有自己看得見的無底裂 縫,而自己的位置距離那陡峭邊緣,只有幾碼而已。那個清楚就在眼 前的裂縫,就像一個肉體上極深的刀痕那般。所有人都知道發生了什 麼事,但事情一開始並不讓人痛苦。

痛苦的是想到有人的死期不遠。那些負責處理並思考,要如何興建街 頭堡壘(barricade)的男男女女,或許正好是在最後一次進行這項工作 時遇難。由於他們負責防禦工事,痛苦感因此更加強烈。

……在堡壘那邊,痛苦已經結束,換場(transformation)已經完成。整個狀況是在屋頂上傳來一聲喊叫,警示士兵對方正在進攻而完成的。堡壘的位置,正處在他們的防守兵力,以及終其一生不斷欺凌他們的暴力之間。沒什麼好懊悔的,因為進犯他們的正是他們的過去,而在堡壘這頭,早已是他們的未來。*

革命行動總是罕見,但對歷史充滿對立的感受,即便沒有被訴說出來,卻是很平常的現象。這種情緒,通常在所謂的私人生活(private life)中表達出來。不管有多脆弱,家如今已不只是物理性質的庇護所,同時也成爲對抗歷史的冷酷無情時,一種目的論式(teleological)的避難所。這類冷酷無情,應該要與歷史上的殘酷、不公不義,及各種悲慘際遇加以區隔。

人們對歷史的反抗,是對加諸於他們身上暴力的一種反應(甚至可以進行抗議,但過於個人化的抗議,常在社會上缺乏直接的表達效果。而比較不直接的抗議,常被神祕化(mystified)而充滿危險:法西斯主義與種族主義兩者,都孕育在這類抗議的溫床上)。這種加諸人們身上的暴力,在於它**合併了時間與歷史**,使得兩者密不可分,導致人們再也無法分開來單獨理解他的時間或歷史經驗。

時間與歷史的合併,在歐洲始於19世紀,而隨著歷史變遷的速度不斷增加,規模遍及全球,合併的程度也越來越完整、廣泛。所有的大眾宗教運動(popular religious movements),都是針對這類合併暴力所進行的反抗——例如當今影響力不斷提高的伊斯蘭教對西方物質主義的反抗。

這種暴力的內涵爲何?人類,具有理解,並將時間一體化(unified)的想像力(在這種想像力出現前,宇宙的、地質的、生物的時間尺度,彼此全都不同),

^{*} John Berger, G. (London: Weidenfeld & Nicolson, 1972), pp.71-72.

並有能力解開(undoing)時間之謎。這種能力,與人類的記憶息息相關,然而時間之謎能被解開,並不只是因爲人們記得(remembered),也是因爲他們親身經歷(living)在特定的時刻裡,而抵禦(defy)了時間的流逝。這種抵禦之所以存在,並不是因爲他們對這些生活片刻無法忘懷(unforgettable),而是因爲這些生活經驗的片刻裡,時間具有不被滲透影響(imperviousness)的色彩。正是這些片刻的生活經驗,激發了英文的for ever、法文的toujours、西班牙文的siempre、德文的immer等各種表示「永遠」的字眼。這類生活片刻,例如:達成目標(achievement)、恍惚入迷(trance)、夢境、激情、關鍵的倫理抉擇(crucial ethical decision)、英勇無畏(prowess)、瀕死、犧牲、哀悼、音樂、著魔經驗(visitation of duende)等等,不勝枚舉。

這樣的片刻,可說不斷地在人類經驗裡發生,雖然它不會在任何人的一生中頻繁出現,但其存在仍十分普遍。它們是**所有**抒情表現的原始素材(從流行音樂到海涅(Heinrich Heine)¹⁵與莎孚(Sappho)¹⁶的詩歌)。沒有人活在世間,卻從未經歷過這種片刻,人們的差別在於,是否有足夠的信心將這些片刻授予重要地位。我說信心,是因爲人們即便不公開讚揚,也至少會在私底下認可這些片刻的重要性。它們是人們生活的高峰(summit)片刻,並且與想像力/時間具有本質上密不可分的關係。

在時間與歷史融爲一體前,由於歷史變遷的速度緩慢,這使得人們對時間流逝的意識,是有別於他或她對於歷史變遷的體會。個人生命的發展,相對來說是被一成不變(changeless)的歷史所包圍著,而這相對而言的一成不變(歷史),也被缺乏變化的永恆感(timeless)所包圍著。

歷史過去曾對死亡充滿敬意,並持續地推崇所有短暫的事物。墳墓是這類敬重的一個目標。那些個人生活中違逆時間之流的片刻,就像是人們對窗外的一瞥。這些窗戶存在於生活中,讓人看穿了那變遷緩慢的歷史,而逐漸面向那時間不再流動的永恆領域。

18世紀時,歷史變遷的速度開始加快,使得歷史演化(historical progress)的原理誕生。那種時間不再流動或改變的想法,逐漸被整合到歷史時間的概念裡。天文學以歷史角度排列星座圖。勒農(Ernest Renan)¹⁷將基督教義歷史化。

¹⁵ 海涅(1797-1856),19世紀最重要的德國詩人。

¹⁶ 莎孚 (630BC-612BC), 古希臘時代的女性詩人。

¹⁷ 勒農(1823-1892),法國思想家,著有大量的宗教及政治著作。

達爾文則以歷史角度書寫每一個物種的起源。在此同時,藉由積極的輸出帝國主義與無產階級化(proletarianisation),導致其他地區所擁有的其他各種時間習俗文化、生活方式,及工作型態等,都被摧毀消滅。整夜運作的工廠,象徵了一種毫不停歇,相同一致、毫無悔意的勝利標記。

歷史進化的觀點認爲,消滅所有其他的歷史觀,最後只剩自身觀點存留,便能算是一種進步。認爲該清理乾淨的,例如迷信、根深蒂固的保守觀、所謂的永恆定理、宿命論、社交功能被動(social passivity),或是教會技巧性地利用信眾對永恆的恐懼,去達到脅迫(intimidate)、重複(repetition)、無知(ignorance)的效果等,歷史進化論都主張用「人才能創造歷史」的主張,來取而代之。這種人才能創造歷史的說法,在過去與現在都被認爲代表了進步,而社會正義(social justice)的理念,很難在沒有認知到這種歷史可能性(historical possibility)的狀況下產生,而此種認知能力,乃依賴於我們所被灌輸的歷史知識。

然而隨之而來的,卻是一種深刻的暴力感,被強加在主體的感受上。假如誤認這種個人痛苦,與客觀的歷史可能性出現相比,乃無關宏旨的小事,那可就搞錯問題重點了。現代生活中那種痛苦的主/客體生活經驗的分割斷裂,正是與這種暴力感同步萌芽長成。

時至今日,每個人周遭世界的變遷速度,已遠快於自己生命的短暫歷程。所謂的永恆感(timeless)已經被徹底罷黜,歷史本身也變得朝生暮死、瞬息萬變(ephemerality)。歷史不再重視已逝者,他們變成只是被歷史所穿越的一群人。(若對近一百年來,西方世界豎立的紀念碑數量進行統計,將會發現到近25年來的數量驚人地大幅衰退)。再也沒有被眾人公認,比人的一生還要長久的價值存在世間,大部分的價值觀如今都比人生在世還要短暫。全球性的通貨膨脹,史無前例的、變化無常的現代經濟,可說是這種現象的徵候之一。

結果,人們那些用來抵禦時間流逝的共有經驗片刻,現在卻被環繞在它們外面的世界所否定拒絕。這些片刻,現在已經無法被當作那種能穿越歷史、邁向永恆的窗口。那些曾觸發出如永遠(for ever)這類字眼的各種經驗,如今被認定爲是孤獨且私密的。這些經驗的角色已然改變:從一種超越性(transcending)的定位,轉變爲孤立隔離的定位。攝影術在歷史上的發展時代,正好與這種現代獨有的苦惱感逐漸普遍無奇的時代,兩相重疊。

幸好,人類從來就不只是歷史發展的被動客體。而在通俗的英雄主義以外, 民眾還有自己的獨特巧思(popular ingenuity),懂得利用手頭上的資源來保存這 些生活經驗,好重建一個「時間永恆不變」(timelessness)的領域,以強調對永恆(permanent)的堅持。因此,無以計數的照片紀錄著脆弱纖細的影像,被人們放在自己的心頭旁或床頭邊緣,藉此表現無論歷史如何變遷,都無權摧毀他們所珍視的生活片刻。

那些被人們所珍視的私藏照片,現在被人們當作面向窗外的一瞥,藉此他們可以看穿歷史,而窺見某種超越時間的領域。

+ + +

那張女子與士兵的照片,正說明了這個概念。這並不是柯特茲自己的概念, 他所做的,是把自己眼前正地發生的這個概念給捕捉下來了。

他看見了什麽?

盛夏日光。

女子的洋裝,以及男子由於必須野外就寢,所穿著的厚重長大衣,兩者之間 的對比。

男子們帶著憂鬱的心情等待著。

她的專注——她以一種對方彷彿已經遠去的目光盯著男子。

她皺眉,並強忍著不去哭泣

他的羞澀——可從男子的耳朵與握手方式看出來——此刻女子比他堅強得多。 她對分離的接受,可從身體的姿態看出。

小男孩被父親身上的制服嚇到,而察覺到這是個不尋常的場合。

她在出門前,頭髮有刻意整理過,身上的洋裝則很陳舊。他們的衣物很有限。

似乎只能將所看見的事物分條列舉(itemise),因爲假如它們觸動了心弦,那主要是藉由眼睛的視覺來進行作用。譬如說,女子雙手緊握住胃部的景象,可能說明了她剝馬鈴薯皮的方式、或她睡覺時手是怎麼擺放的,或她盤起自己頭髮的方式。

女子與士兵正在彼此相認。分離與相聚有多麼接近啊!藉著他們以前或許從 未經歷過的這種相認,兩個人都希望記住對方的影像,無論之後可能發生什麼 事,對方的容貌都不會在腦海裡抹滅。這就是柯特茲的照相機前,正在活生生地

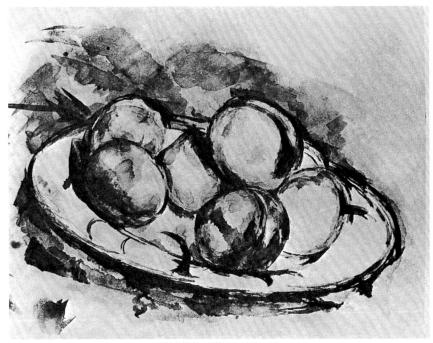

盤中的桃子,塞尚 (Paul Cézanne)

上演著的概念,也是何以此張照片成爲典範的原因。它所紀錄的片刻,明確清楚地闡明了照片這種東西之所以被人珍視鍾愛的、那個含蓄私密的特質。

所有的照片都可能爲紀錄歷史做出貢獻。而在今天這種特殊的情境下,任何 照片都有可能被用來打破歷史霸權對時間的壟斷宰制。

外貌之謎

The enigma of appearances

「去閱讀那些從未被寫出的。」

——霍夫曼斯塔爾(Hugo von Hofmannsthal)18

我們已經檢視了攝影的兩種不同用途,一種是意識型態的功用,將照片視爲 實證主義那終極且唯一眞理的具體證據。相對著,則是俗民式的私己用途,將照 片珍視爲主體內心情感的具體化展現。

我並未考慮將攝影視爲一種藝術。偉大的攝影家保羅·史川德(Paul Strand),認爲自己是藝術家,而近年來,美術館也開始收藏展示攝影作品。曼·雷(Man Ray)曾說:「我拍那些我不想畫的,我畫那些我拍不出來的。」其他同等認真的攝影家,例如布魯斯·戴維森(Bruce Davidson),則宣稱不將他們的照片「冒充成藝術」(pose as art),算是一種美德。

從19世紀已降不斷被人們提出的,關於攝影是否算是藝術的爭論,由於總是 將攝影與繪畫進行比較,問題因而非但沒有澄清,反倒使得爭議更加混淆。將翻 譯的藝術(譯:意指繪畫)與引用的藝術(譯:意指攝影)相比較,並沒有太多 幫助。它們的相似處以及對彼此的影響,純粹只是形式上的。就功能上來說,它 們兩者缺乏共通性。

即便以上所言為真,關鍵問題仍待解答:爲什麼關於未知主題的照片也能感動我們?假如照片作用的方式與繪畫不同,那它是怎麼作用的呢?我已經主張了 照片是從事物的外貌所引用而來,這表示了外貌本身就構成了一套語言。

這樣說有什麼意義呢?

首先,讓我先試著避免讓讀者產生可能的誤解。在巴特的最後一本書裡,是如此說道:「只要我稍加採用某種語言分析,最後總會發現其中蘊含的系統規則流於簡化而難以苟同,我便安靜離開,另覓他方。」*

¹⁸ 霍夫曼斯塔爾(1874-1929),奥地利詩人、劇作家和散文作家。因寫抒情詩和劇本而成名。

^{*} Roland Barthes, Reflection on Photography (New York: Farrar, Strauss & Giroux, 1981). 譯註:此書即爲巴特論攝影的遺作《明室·攝影札記》,台灣有許綺玲所翻譯的中文版本,由台灣攝影工作室出版。

有些追隨巴特的結構主義者,並未依循已逝大師的教誨,反倒鍾愛封閉的分析系統。他們會宣稱我對柯特茲的照片解讀裡,運用了好幾個社會/文化建構下的符號學系統,例如以下這幾類的符號語言:衣服、面部表情、身體姿態、社會禮儀,及畫面的取景方式等等。這類的符號學系統確實存在,並且持續被用來製造與解讀影像。但是這類系統的總和,仍舊無法窮盡或協助我們開始理解,事物的容貌裡所有能被解讀的面相。巴特本身所持的便是這種觀點。事物外貌所構成的問題近似語言,但卻不能僅靠符號學系統就獲得解答。

所以我們變成要回答這個問題:宣稱事物外貌或許構成了一套語言,究竟有什麼意義?

事物的外貌彼此相似連貫(cohere)。它們具有條理,首先是因爲事物在結構 與成長的通律裡,會產生視覺上的相似性(affinities)。一塊石頭碎片可以讓人聯 想到山麓;草地生長宛若頭髮;波浪具有峽谷外型;冰雪寒凍結晶;胡桃長在殼 裡面,就像人腦包在頭骨裡;所有那些用來支撐的腿與腳,不管是固定或移動

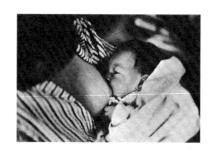

的,在視覺上都具有類似性;還有很多這類例子。

其次,外貌上的相似連貫,也是因爲人的眼睛發展成熟後,便會開始進行在視覺上進行模仿。所有的自然僞裝,例如許多自然變色以及範圍廣泛的動物行爲,都是從融合或模仿其他生物的外貌開始的。例如貓頭鷹蝶(Brassolinae)的下側面,擁有著精準模仿著貓頭鷹或另個巨大鳥類眼睛的班紋。當被攻擊時,這些蝴蝶會拍打著他們的栩膀,閃動的眼睛斑蚊使攻擊者感覺受到脅迫。

事物的外貌,既區別又合併事件。

在19世紀的後半段,當外貌的相似連貫已大致被遺忘時,有個人極力強調此等相似連貫的重要性。塞尚說,「物體間會彼此滲透貫穿,他們一直存在著,以不被察覺到的細微姿態,在自己的周遭散佈私密的類似映象。」

容貌,同時與人們心靈裡的感知相關。每個單一事物或事件的視覺外貌,總是搭了其他事物或事件的順風車。要辨識出一個事物的外貌,總是需要其他事物外貌的記憶。而這些所有其他的記憶,總以一種意料之中的方式,在心中投射出來,即便距離第一次接觸已經時間久遠,但它們仍持續產生作用。譬如這個例子裡,我們認出一個嬰兒正在吸食母乳,但我們的視覺記憶與期望都不會在此停止,一個影像會再穿越滲透其他的影像。

當我們說事物的外貌**符合**(cohere)了這個**相似條理**(coherence)時,我們 等於是提出了一個和語言邏輯十分類似的整體。

+ + +

觀看與組織生活,都仰賴於光,而事物的外貌正是這種共通性的表層。外貌,因此可被說爲雙重的系統條理。它們同屬於那由於共通的結構和功能定律,而存在的自然界相似系統。這就是爲何如先前所提,所有的腿都彼此相似。其次,它們同屬於人們心靈裡,負責組織視覺經驗的感知系統。

第一個系統的主要動力,來自大自然永遠朝向未來的複製繁育;第二個系統 的動力,則來自於持續保存過去的人的記憶。在所有被感知到的外貌裡,都有著 這兩種系統的運作交往。

我們現在知道人的右半邊大腦負責「閱讀」並保存視覺經驗。這點很有意義,因爲相對於這個部分與中間腦部的,則是負責處理我們語言經驗的左半邊大腦。人們處理事物外貌的機制,完全類似於處理口語言詞的部分。此外,事物的

外貌在還未被中介(unmediated)的狀態時——也就是說,在它們被詮釋或認知之前——先要進入參考(reference)系統(如此它們才可能被儲存在記憶的某層裡),而這個部分的運作,和語言在腦裡的運作方式也可互相比較。凡此種種,又使人傾向認定外貌的運作,具有若干符碼(code)的特質。

我們之前的所有文化,都將事物的外貌視爲一種對著活人所訴說的符號。 所有的一切都是傳奇(legend),佇立在那等著人們用眼睛閱讀(read)。外貌傳達 了相似處(resemblance)、類似點(analogies)、同理心(sympathies)、厭惡感 (antipathies),而它們全都傳達了一些訊息,這些訊息的總合,解釋了我們的 宇宙。

笛卡兒哲學(Cartesian)革命推翻了這類解釋的基礎根基。自此之後,重要的不再是事物外貌的彼此關連與相似。重要的變成是測量與差異,而不是視覺上的相似性。除非藉由個人靈性的探針,也就是理性來探究,否則純然的物體本身,已不再能夠傳達訊息了。事物的外貌就像對話裡的字句一樣,不再具有所謂的雙重性。它們變得稠密而不再透光,需要人們的切割分析。

現代科學變成可能。然而,被剝除掉本體論功能的視覺,在哲學領域裡被歸屬到美學的領域裡。美學,是對影響個人感受的感官認知進行探究。關於事物外貌的解讀,因此變得斷裂破碎,它們不再被視為一個表意的整體(signifying whole)。事物的容貌被簡化為偶發事件,其意義變成純然是個人的事。這個發展,或許可以解釋19及20世紀的視覺藝術,何以如此斷續無常,充滿古怪。有史以來第一次,視覺藝術被隔離於唯有自然的事物容貌才具意義的想法。

然而,假如我堅持主張容貌和語言有所相關,很多麻煩會接踵而至。 譬如說,這個語言的宇宙(universals)在哪裡?一套關於事物容貌的語言意味著 製碼者(encoder)的存在;作爲語言的外貌等著被人所解讀,那又是誰書寫出它 們呢?

理性主義者的幻影誤認為,在削弱宗教的影響力後,神祕懸疑(mysteries)也將隨之減少。然而實情卻是完全相反,神祕懸疑反倒大量繁衍。梅洛-龐蒂(Maurice Merleau-Ponty)如此表示:

「我們必須忠實於追隨視覺所教導我們的事,即為藉著視覺,我們與太陽及星辰有所接觸,我們變成同時間在每個地方,並且能去想像自己身在他處……這種能力,來自我們虧欠許多的視覺。視覺就讓我們認

知到與人不同,在「外表上」(exterior)彼此感到陌生,事實上卻是絕對地在一起(together),且「同步發生」(simultaneity)。心理學家處理這個神秘縣疑,正像小孩處理炸藥那般。」*

沒有必要去發掘那些將可見之物當作**只不過是符碼訊息**(nothing except a coded message)的遠古宗教與魔術信仰。這些去歷史的(ahistorical)信仰,忽略了歷史演進中眼睛與大腦的一致發展。它們也忽略了觀看與組織生活都仰賴於光。就哲學觀點來說,我們可以避開「謎」(enigma),但我們無法將**目光**撇開。

+ + +

一個人看著自己的周遭(總是被可見之物所環繞,即便在夢裡),並根據環境的變化,解讀出事物正以不同的方式在周圍出現。駕駛車子有著一種解讀方式, 砍樹又是另一種,等待友人也是一種。每種情境都激發出各類解讀。

有些時候閱讀,或者促使人去閱讀的理由,並不是爲了朝向某個目標,而是 某些已經發生的事情的結果。情感與心境激發閱讀,外貌在被閱讀後,也變得**富** 於表現(expressive)。這些片刻常在文學裡被描述,但它們並不屬於文學,它們屬 於視覺。

巴勒斯坦作家葛森·卡那方尼(Ghassan Kanafani)曾描述某個片刻裡,他 正在看到的一切都變成同樣的痛苦與決心的展現。

「我永遠忘不了娜迪亞(Nadia)那從大腿處被截斷的腳。不!我也忘不了她的悲痛是如何地影響了面容,而永遠地融為她臉部的特徵之一。我在那天離開迦薩的醫院,忍著他人無聲的譏笑,我手裡緊緊捉住要帶給娜迪亞的那兩鎊。閃亮的太陽與血的顏色覆蓋街頭,而這是全新的迦薩了,穆斯塔法(Mustafa)! 你和我都沒看過這種景色。我們所居住的沙吉雅(Shajiya)區的起點那裡石頭被堆得老高,不為別的理由,彷彿正是為了解釋這一切。我們與那群善良人群共同生活7年的迦薩,戰敗後一切都變得不同了。我認為這一切只是個開端,但我

^{*} Maurice Merleau-Ponty, The Primacy of Perception (Evanston, II1.: Northwestern University Press, 1964), p.187.

其實不知道為何會這樣想。我想像自己回家時所走的那條大路,只不過是通往沙法(Safad)的漫長路程的開端而已。在迦薩這裡所發生的一切,都因為悲傷而讓人趕到心悸,並不只是讓人哭泣而已。這是一個挑戰,且不止於此,它更像試圖去再生那已經被截肢的腿。」*

在每個觀看的動作裡,總有著對意義的期望(expectation of meaning)。這個期望,應該與對解釋的慾望(desire for an explanation)區隔開來。觀看的人也許會在**之後**(afterwards)解釋,但早於這個解釋,人們便已期望(expectation)著事物外貌內,或許存在著一個即將顯露的意義。

揭示(revelations)並不總是輕而易舉。事物的外貌是如此複雜,唯有藉著觀看動作內的搜尋(search),才能解讀出在事物內的一致性。假如爲了暫時性的釐清,我們可以技巧性地從視覺(vision)裡將外貌分離出來(我們已經發現事實上這是不可能的事),人們或許會說在外貌裡,所有能被解讀的都已經在那了,但還沒被分疏區隔出來(undifferentiated)。只有搜尋裡的各種選擇,才能對所見之物進行分疏區隔。那些被看見的(the seen),那些被顯露的(revealed),因此正是外貌(appearances)與搜尋(search)的共同成果。

另一種釐清關係的方法,則是認定外貌的意義在本質上是玄妙神諭的(oracular)。正如神喻(oracles)般它們高高昇起,在其所呈現的清楚現象外,還有更進一步的迂迴暗喻(insinuate),這些迂迴暗諭非但不足讓人對事物全貌有完整理解,還常引發爭議。神喻的確切意義倚賴於聆聽者的追尋與欲求。即便有眾人作伴,每個人都還是獨自聆聽著神喻。

觀看的人自身,與最後找尋到的意義十分相關,**有時他甚至會被這個意義所壓制**(and yet can be surpassed by it),而這種壓制正是他所期盼的。「揭示」(Revelation) 在作爲宗教用語前,已經先是一個視覺分類了。期望揭示——尤其在孩童階段——刺激(stimulus)了人們所有不具特定功能目標的觀看意志(will)。

當我們確實被看見的事物壓制(surpass)的,那種揭示的情境(revelation),或許比我們認定的頻率還要常發生。就其本質來說,要用口語方式將揭示清楚地表達出來,其實並不容易。常被使用的,通常都還是美學式的感嘆語句!

^{*} G. Kanafani, Men in the Sun (Londin: Heinemann Educational Books, 1978), p.79.

但無論其發生頻率爲何,我認爲我們對揭示的期望高低,都具有人類的穩定性(human constant)。這種期望的形式或許會隨歷史變異,但就其本質而言,**它是人類的感知能力,與事物外貌的相似條理之相互關係**(the relation between the human capacity to perceive and the coherence of appearances)的構成要件之一。

這種相互關係的整體,或許最適合用外貌構成了半個語言(a half-language)的方式來表達。這種說法,或許聽來笨拙又不精準,但是卻主張了外貌既類似,又歧異於一套完整的語言(a full language),應該至少能開啓一些觀念討論的空間。

+ + +

實證主義對攝影的看法,即便其內涵不足信服,但由於缺乏其他可能的視野 抗衡,因此仍就宰制著人們對攝影的觀感意見。或許,外貌的揭示本質能夠另闢 途徑。所有偉大的攝影家都用直覺拍照,對他們的工作來說,缺乏攝影理論並不 打緊,要緊的是這種攝影的可能性,仍舊未被理論好好探究過。

這個可能性是什麼呢?

攝影家單一的、構圖的選擇,與某個正在不斷地隨機觀看,尋找選擇的人相比,有很多不同處。每個攝影家都知道照片會簡化事物。這種簡化與焦距、色調、景深、景框、層次、色彩、尺寸,及光源實驗等,都息息相關。攝影在引用外貌時,同時也簡化了它們。這種簡化可以提高照片的易讀性。照片的一切,都倚賴於引用的品質是否良莠。

人與馬匹的照片,所引用的資訊量很少,柯特茲在布達佩斯車站外的照片, 則詳細地引用了很多資訊。

引用的「長度」,與曝光時間的多寡完全無關,這裡所指的,並不是時間的長度。稍早時我們提及,攝影家或許會藉著他所拍攝的瞬間,試圖邀請觀者賦予這個瞬間,一段過去與未來的脈絡。看著那張人與馬的照片,我們無法確知什麼事已發生,什麼事又將發生。而看著柯特茲的照片,我們可以追溯出一段往前有數個年頭,往後至少有幾個小時的故事脈絡。這兩張照片在敘事範圍的差異是重要的,雖然這或許與引用的「長度」緊密相關,但照片本身並不代表那個長度。有必要再度強調引用的長度,所指的絕對不是時間的長度。被延長的並非時間,而

是意義。

照片切割時間,並揭露了在那一瞬間,事件與事件的交錯狀態(cross-section)。我們已經發現瞬間很容易讓意義曖昧模糊。但是這個交錯狀態假如夠寬廣,又能從容地加以探索,便能讓吾等察覺事件之間的交互關係(interconnectedness)與相互共存究竟爲何。攝影那起源自整體外貌的一致性(correspondences),彌補了缺乏先後段落(lack of sequence)的缺點。

假如我用圖表解釋,或許會比較清楚些,但必須以非常概括的方式來進行。

在生活中,有個事件正在時間裡發展,它的持續存在,使得其意義得以被認知感受。假如有人要以動態的方式陳述這個狀況,可以說事件正在邁向、或穿越意義(moves towards or through meaning)。這個動態行為,可以用箭頭表示。

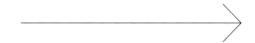

正常來說,一張照片捕捉並穿越了這個動態,並將事件的外貌拍攝下來。照 片的意義,變得曖昧模糊。

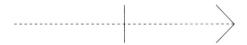

唯有當觀看者賦予這個凍結的外貌,一套假定的過去與未來,才能假設出箭 頭的運動方向。

上圖裡,我將攝影的切割以垂直線表達。然而,假如有人把這個切割,想像 為事件的交錯狀態,那麼就可以從正面、圓圈的方式,而非側面的角度來表達, 於是我們得到下面這樣的一張圖表。

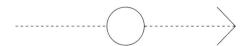

圖表裡的圓圈大小,取決於被拍攝的事件瞬間,其事物外貌所蘊含的資訊量多寡。圓圈的直徑大小(所蘊含的資訊量多寡),可能隨著觀看者自身與被拍攝主題的關係深淺,而有所不同。當那個與馬合影的男子是陌生人,直徑就會很小,圓圈就會縮得非常小。當這個男人是你的孩子時,大量的資訊會掉落在這裡面,圓圈的直徑也會戲劇性地漲大。

卓奇出眾的照片,由於引用了大量的資訊,即便照片的主題對觀者而言完全 陌生,圓圈的直徑仍舊會大量增長。

這種增長是藉由容貌間的連貫相似(coherence)來達成的——當照片在那特定的瞬間被拍攝下——使得事件的意義持續延伸,而超越自身。所拍攝的事件外貌,與其他事件有所關連。這種同一瞬間內,事件之間相互關連、交互指涉的能量,使得圓圈超越了原來拍攝瞬間的資訊量大小,而不斷擴大。

因此,攝影切割所造成的不連續性,不再是那麼那麼消極的一件事,因爲在引用量很長的照片裡,有可能衍生出另一種意義。所拍攝到的特定事件,總是由於其形貌所衍生的概念(idea),而會牽連到其他的事件。這個概念不只是贅述重複的套套邏輯(tautologous)而已(一個人哭泣的影像,與一個人受苦的概念,才會是累贅重複的套套邏輯)。與事件相對的概念,延伸至其他事件並互相結合,藉此擴大了圓圈的直徑。

事物的形貌是如何「生出」(give birth)意義的呢?是藉由它們在那一瞬間裡,那特定的相似條理(coherence),它們串連了一套相似的過往印象(correspondences),引發觀看者辨識出一些過去經驗的記憶。這個辨識也許會維持在記憶裡緘默隱諱的協定中,或者也可能,變成有意識的行為。當這發生時,就形成

了概念。

一張內容表現豐富的照片,通常是以辯證(dialectically)的方式運作著:它保留了所紀錄的特定事件,並選擇了特定的瞬間,其中事物的面貌,能被對應到一些廣泛的概念上。

黑格爾(Hegel)在他的《法哲學原理》(*Philosophy of Right*)裡,將個體性(individuality)作了如此的定義:

「每個具有自我意識的個體都知道自己(一)作為普遍的,有能力從確切的事物中抽象(abstracting) 撷取理念,及(二)作為特定的,具有一個確切的對象、滿足,與目標。然而,這兩種片刻都只是抽象過程(abstraction);真正具體且真實的(而所有真實的也都是具體的),是那種具有特殊性作為其對應面的普遍性。但這特殊性在藉著反思進入個體時,便已經被普遍性所等同化了。這樣的一個聯合體,就叫做個體性。」*

每張富於表現、引用量龐大的照片裡,那些具有獨特性(particular)的影像表現,都是經由一些普遍性的理念(general idea)所傳達出來,而被**同化於某種共通性之內**(equalised with the universal)。

一個年輕人在或許是咖啡廳的公眾場所裡睡著了。他的臉部表情、性格、在 他與他的衣物周遭散開的光與影、他那打開的襯衫與桌上的報紙、他的健康與勞 累,那夜晚的時分:這些都被視覺地呈現在事件中,並且具有獨特性。

從事件所散發出,並面對著我們的,則是一個普遍性的概念。在這張照片裡,概念是關於「易讀性」(legibility)。或者更精準些,易讀/難讀(illegibility)這兩者之間的對比。

將睡覺男孩桌上與身後牆上的報紙從照片裡移開,這張照片就不再那麼表現 豐富了——除非取代它們的物品,又能挑動出另一組概念。

* Georg W. F. Hegel, Philosophy of Right (London: Oxford University, 1975), p.7.

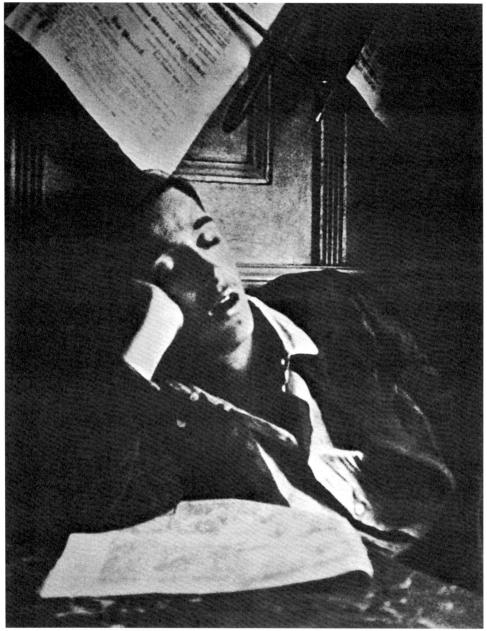

安德烈·柯特茲(André Kertesz) 一個睡覺的男孩 1912年5月25日 布達佩斯

事件挑發概念,而概念挑戰事件,並驅策它能超越自身,表現出概念內部所承載的那種概括化(generalization)傾向(也就是黑格爾所謂的抽象化)。我們看到某個特定的(particular)男孩睡著了,而看著他,我們思索關於睡眠的一般性(general)概念。但這個思索,並未把我們帶離這個特殊的情境。相反地,我們閱讀的一切興趣,正是被這個特殊情境所挑發。我們隨著照片中所紀錄的事物面貌,並順著其所挑發出關於易讀/難讀的概念,來進行思考、感受,與記憶。

男孩在睡著前正在閱讀的報紙,以及他身後隔著一些距離,但我們幾乎可以辨識出內容的報紙——全都寫著各種新聞、規定,以及火車時刻表等等——對他來說突然變得無法再讀下去。而在此同時,他那睡夢中的心靈,以及他從疲勞中逐漸恢復元氣的過程,對我們或其他任何在等候室現場的人而言,也都無法解讀。兩個能夠解讀的外在事物,兩個無法解讀的內在空間,照片的概念(就像他的呼吸一樣),不斷在兩極之間震盪著。

以上這些,都不是柯特茲拍照時所建構或預先計劃的。他的任務是在那個地方,處在那樣的位置,在那樣的外貌條理中,把那瞬間用相機接收下來。在這個連貫條理中,浮現了許多豐富且彼此交雜的相似性,很難充分地用文字加以表述(一個人是沒辦法用字典來拍照的)。報紙可以相對應於衣服、打開的領口、臉部特徵、照片、陰影、睡眠、光線、可讀性。就在柯特茲的照片品質裡,我們看到照片的意圖不甚明確,反倒變成它的優點與透徹之處(lucidity)。

1917年一個小男孩正在田野裡與山羊嬉戲。他很清楚地意識到自己正在被拍,他的精神飽滿,面容純真。

是什麼讓這張照片令人難忘?爲何它會誘發我們的記憶?我們不是第一次大 戰前的匈牙利牧羊男孩。或許正如大部分照片編輯會認定的,這張照片並不讓人 印象深刻,因爲男孩的表情與姿態是如此快樂迷人,當單獨對影像分析時,被拍 攝的姿態與表情變得不是靜默無語,便是誇張可笑。然而這張照片並不是孤立單 獨的,它包含並對照著一個概念。

當我們看到山羊——讓這個動物立刻被辨識爲山羊的特徵——時,所見到的是 羊毛的質地:男孩受到吸引,不但用手撫摸,並且以照片中的方式與牠嬉戲。就 在注意到羊毛的質地同時,我們也會發現——或者說照片強迫我們注意到——男孩 滾動在上面的,並且隔著襯衫必然感受到的,那田野地面上的殘株質地。

柯特茲在這個事件裡想要捕捉的概念,是關於人的觸感 (sense of touch),以 及爲何在任何地方的童年時分,這種觸感都特別尖銳。照片十分透徹,因爲它藉

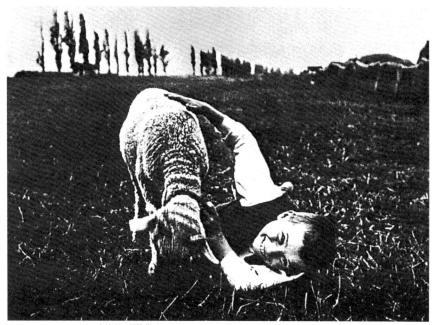

安德烈·柯特茲(André Kertesz) 朋友 1917年9月3日 Esztergan

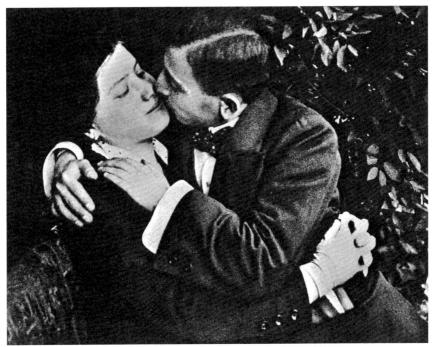

安德烈·柯特茲(André Kertesz) 戀人們 1915年5月15日 布達佩斯

著概念來對我們的指尖,或記憶中我們指尖的感受來敘事。

事件與概念自然地、積極地連結起來。照片將這個情景拍攝入框,隔離掉景框外的所有事物。這個獨特的事件,與人們廣泛的記憶等同了起來。

在「一位紅軍騎兵正在離開」裡,概念是有關於靜止不動(stillness)。照片裡所有的一切都被解讀成動態的:天空下的樹叢、衣物的褶痕、分離的場景、弄亂嬰孩頭髮的微風、樹木的陰影、女子臉頰旁的頭髮、來福槍肩托的角度。而在這些流動裡,靜止的概念被男女雙方彼此對視挑發出來。而這個概念的透徹,使我們不禁思索起所有的分離場景裡,自然蘊含著靜止不動的成分。

一對戀人正在公園(或是花園?)的座椅上擁抱著。他們是都會的中產階級情侶。他們或許沒有察覺到自己正在被拍,或是即便知道,此時此刻也幾乎忘記了照相機的存在。他們姿態拘謹——符合了他們的社會階級,對公共場合行爲舉止的要求,無論照相機在不在場。然而在此同時,慾望(或者說,對慾望的渴求)正使得他們(可能促使他們)恣意放蕩(abandoned)了起來。這並沒有什麼特別之處。使得這張照片不尋常的地方,是影像中所有元素的特殊條理——他們背後的隱蔽柵欄、兩個人外套上的袖口鈕釦是同一種、鼻子的接觸、與他們裁縫西服及柵欄陰影相對應的黑色、照亮樹葉與皮膚的光——這種條理挑發了關於禮節(decorum)/慾望(desire)、穿衣/未穿衣、公開場合(occasion)/私密空間(privacy)的分割區隔。而這樣的區分,是成人成長經驗裡的普遍現象。

柯特茲自己曾說:「相機是我的工具,藉著它,我賦予了周遭一切存在的理由 (Through it I give reason to everything around me)。」或許有可能,去建構一個關於攝影過程中「賦予理由」(giving a reason) 的理論。

讓我們如此做結。照片是由事物的形貌(appearances)所引用(quote)而來。這種引用的過程,造成了一種不連續感(discontinuity),反應在照片意義的曖昧不明(ambiguity)上。所有照片裡的事件,意義都是曖昧不明的,除非正好與此事件有著個人關連,他們的生命經驗,正好可以補足攝影所漏失的連續性(continuity)。通常而言,與大眾密切相關的攝影照片,其曖昧不明的本質,常被或多或少偏離事件實貌的文字解說所隱蔽掩蓋。

那些表現豐富(expressive)的照片——其影像的內容,常包含著意義的曖昧不明,與「賦予意義」(giving reason)的過程——從事物外貌進行延長的引用(long quotation)。此處的長度,所指涉的不是時間,而是意義的大量延伸。這樣的意義延伸,是將照片的不連續性,從原本的缺陷轉化爲優勢。敘事破裂了(我

們不確定睡著的男孩是否在等火車,只能如此假定),但這種藉著保存整組事物外貌的瞬間所形成的不連續性,讓我們能對其仔細解讀,並找出同個時間點上的一致條理。這種條理代替了敘事,而挑發了概念。事物的外貌裡,具備這種邏輯條理能力,因爲他們的組合十分類似於語言,我稱其爲半個語言(a half-language)。

事物外貌的半個語言,不斷地挑發著人們對於事物進一步意義的期望。我們希望能親眼目睹天啓揭示(revelation),但在現實生命中這種期望很難成真。攝影認可這種期望,並且肯定人們用一種彼此共享的方式交流(就像我們分享對柯特茲照片的解讀那般)。在那些意義豐富的照片裡,事物的形貌不再晦澀不明,而是變得明亮透徹,正是此種肯定,使照片能感動人心。

在那些拍攝的事件之外,在那些明亮的概念之外,我們感動於攝影滿足了人們觀看世界的意志裡,那份與生俱來,希冀自身期待能被滿足的想望。照相機完滿了事物形貌的半個語言,並表達出清楚明晰的意義,當這些事情發生時,我們突然發現自己身在家裡,四處都是各種事物的形貌,那種情景就像,身在家中講著母語如此地自在。

If each time...

Photos by Jean Mohr Narrated by John Berger and Jean Mohr

假如每一次……

尚·摩爾 攝影 約翰·伯格與尚·摩爾 敘事

- 曼傑利斯塔姆 (Osip E. Mandelstam) ', 《論但丁》(Entretiens sur Dante)

[「]假如每一次我擠牛奶時,能有個人給我一分錢,今天我就會是個富有的女人了。」 ———個年邁的薩瓦農婦

[「]我們意欲描述無法描述之物(indescribable):那屬於自然瞬間的文本。我們已經喪失了描述那結構能引 領至詩意表徵(representation)的唯一真實——衝動、目標、搖擺——的技巧。」

致讀者

Note to the reader

我們完全不想故作神祕,然而面對這一連串的照片,我們卻無法賦予它們言辭說明或故事情節。假如我們這樣做,就會變成在照片的形貌上,強行加上單一的言辭意義,從而壓抑或否定了照片自身的語言。這就是爲何視覺令人驚奇,而奠基於視覺的記憶,總比理智要自由無麗得多。

這一連串的影像,並無所謂單一的「正確」詮釋可言。它們試圖追隨著一名 老婦人對自身生命歷程的反思(reflection)。假如她被問到:「妳在想些什麼?」 她會編造出一個簡單的答案,因爲假如認真思索,她會發現這個問題根本無法作 答。她的回想無法被簡化爲,一個以「**什麼**」爲前提的問句的解答。然而她的確 是在依序思索、回想、憶起,並記住著。她正試圖重新理解自己。

我們所面對的含混曖昧,並不是「理解」這個作品的障礙,而是當我們想用幾分鐘時間,試圖瞭解老婦人的心靈中是如何回想人生時,所必然經歷的狀態。

老婦人就像任何故事中裡的主角那樣,是被杜撰出來的。在此可以賦予一些關於她的事實資訊:她生在阿爾卑斯山,沒有結婚並單身獨居,經歷了兩次世界大戰,有段時間她去首都尋找頭路,並在那邊當了好幾年的家僕,後來她回到自己的村落,如今依舊勤奮活躍並獨立自主,假如沒下雪的話,每天大部分的時間都在戶外工作著。每晚當她喝完湯後,會開始編織衣物。有時候她邊看電視邊做,有時候則寧願安靜進行。

藉著細細思索自己的人生,她就像所有成長變老的人一樣,開始廣泛地回想 起自己的生命歷程:憶起那初生、童年、勞動、情愛、遷徙、勞動、成爲女人、 死亡、村落、勞動、愉悅、孤寂、男男女女、勞動,及山居歲月等。

這一連串的照片並不意圖紀實(documentary)。換言之,它們並未紀錄(document)老婦人的——即便是她主觀認知的——生命歷程。裡面有些照片的時刻與場景,是她根本不可能親眼目睹的。譬如說,在那一長串表現鄉下人遷徙至大都會時,內心所受衝擊的段落裡,我們不但用了巴黎的照片,甚至還放了伊斯坦堡的影像。所有的照片都採用那屬於影像形貌的語言。我們試圖使用這種語

言,希冀藉此不但能夠闡明(illustrate),並且能夠接合(articulate)出一個活生 生(lived)的生命經驗。

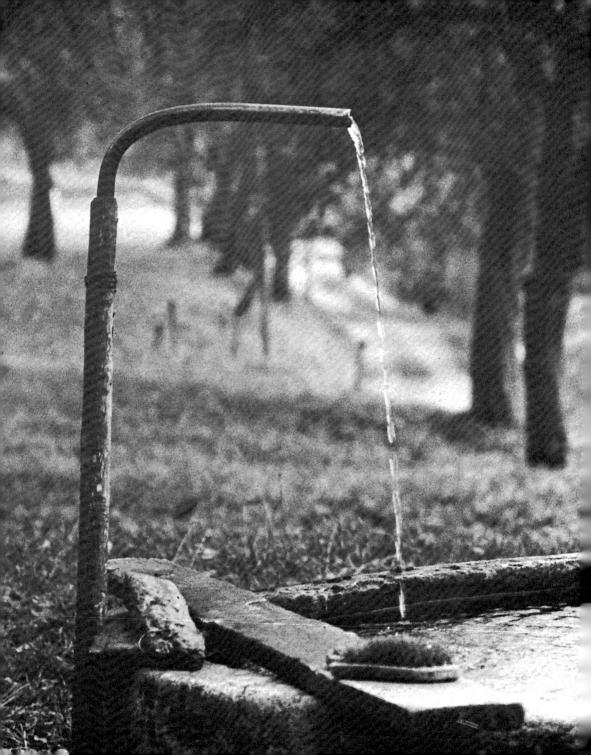

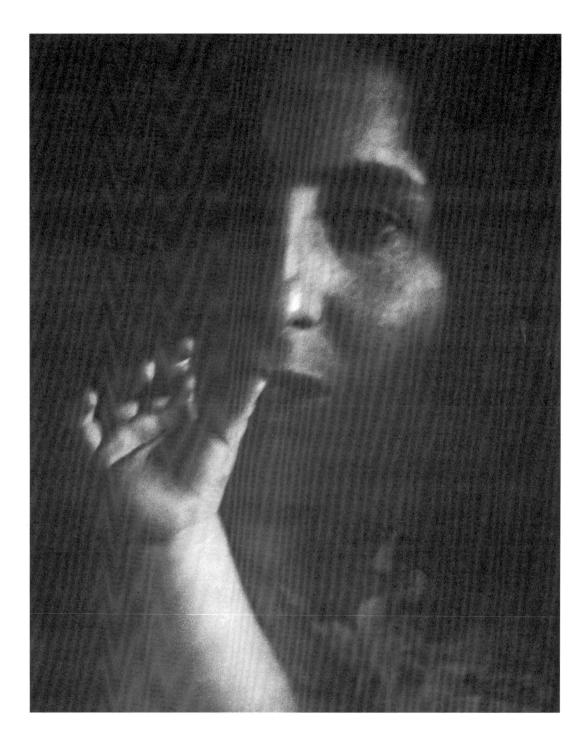

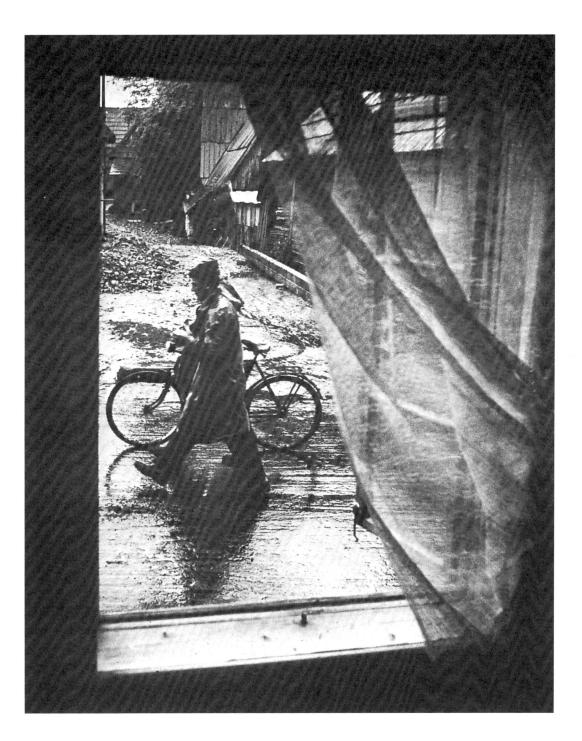

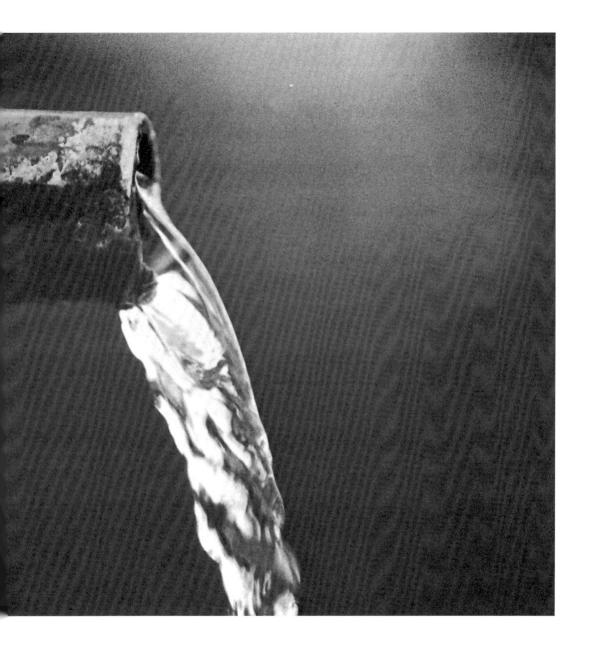

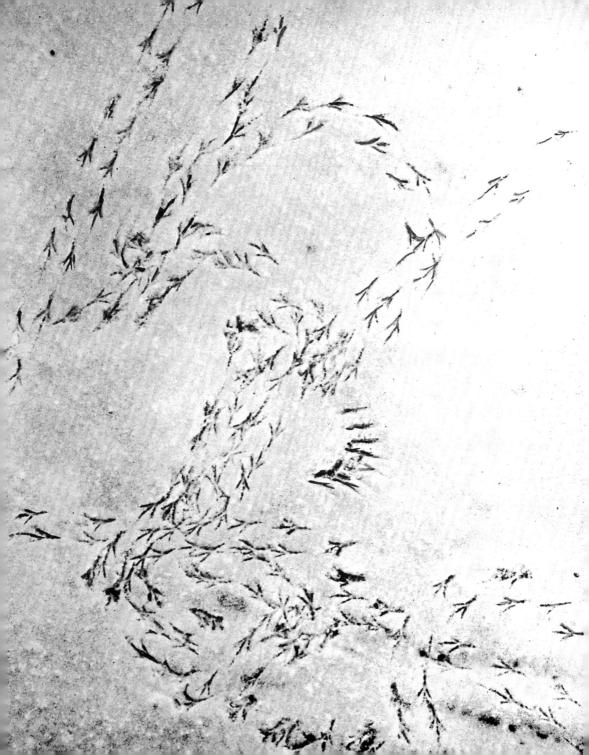

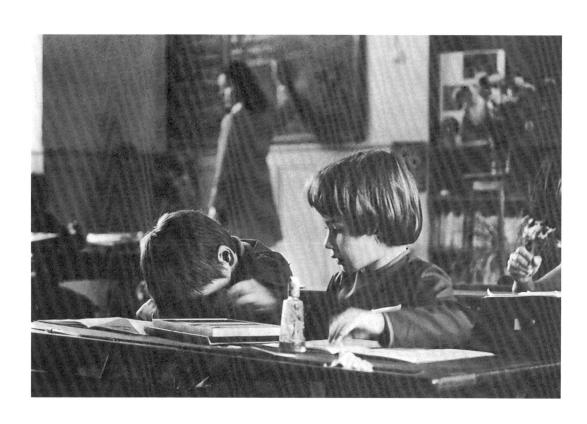

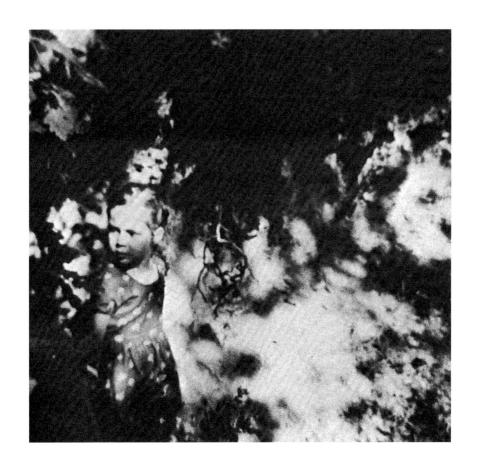

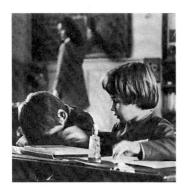

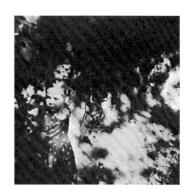

Lilas

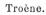

Mélèze.

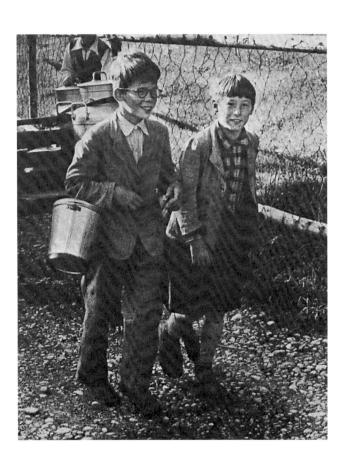

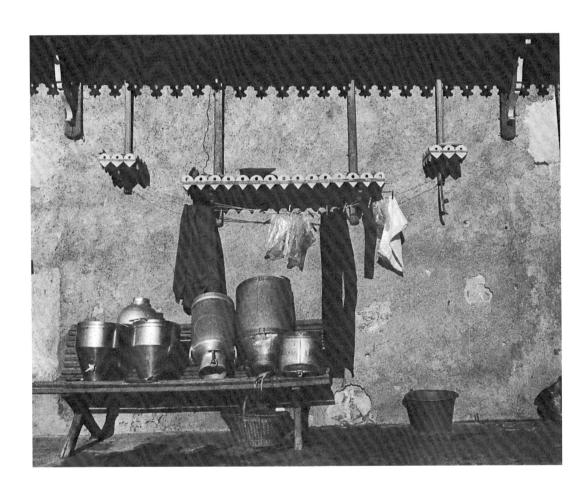

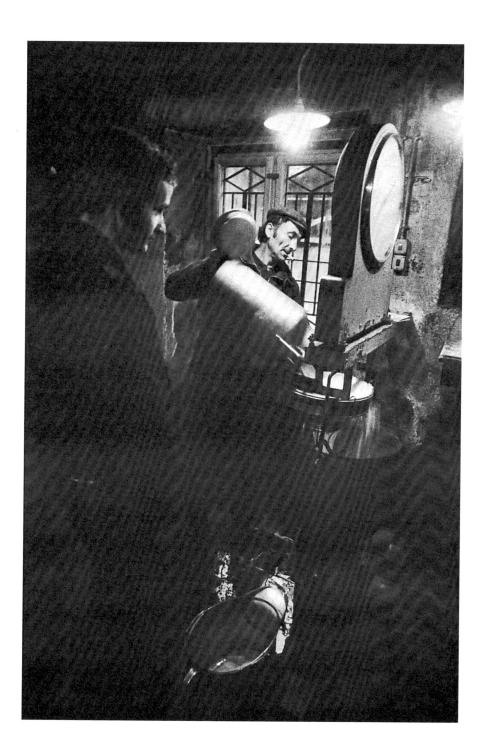

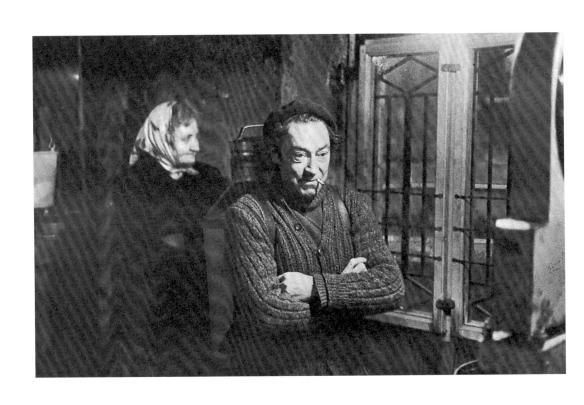

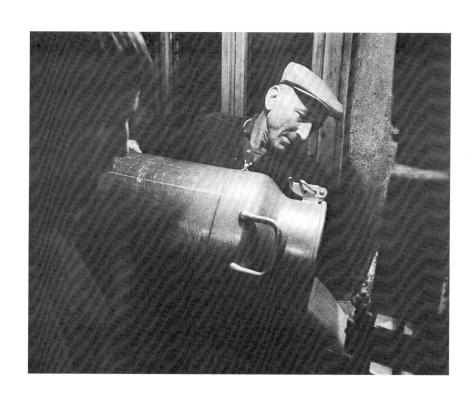

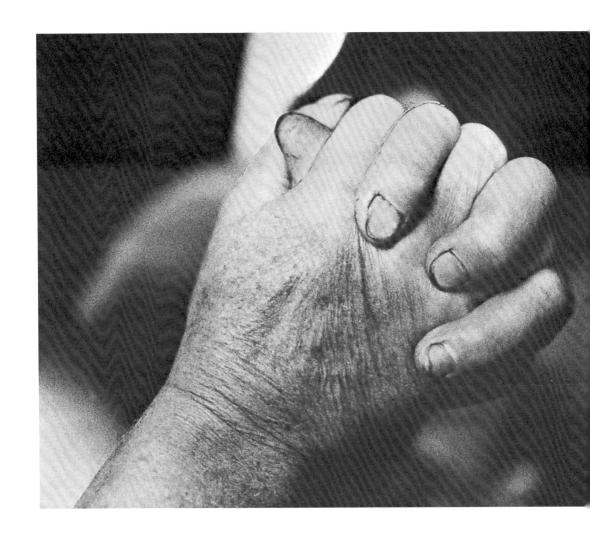

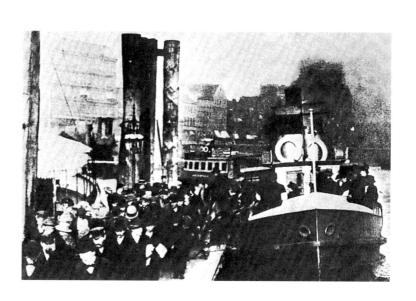

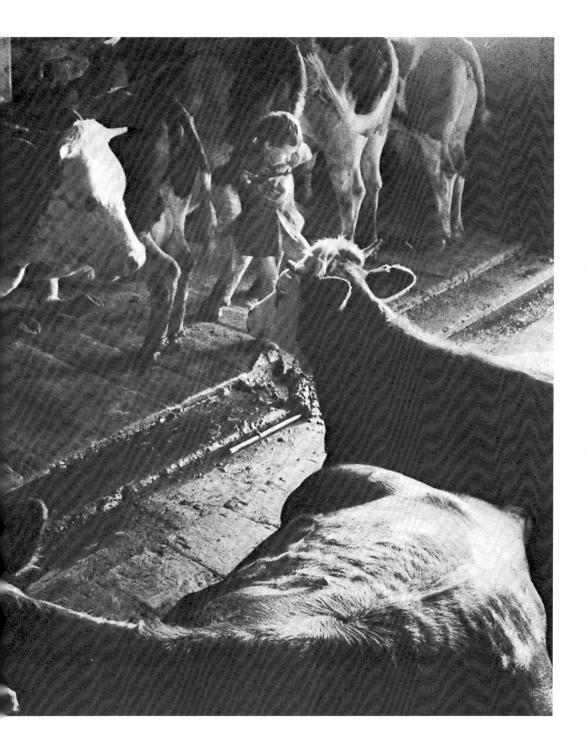

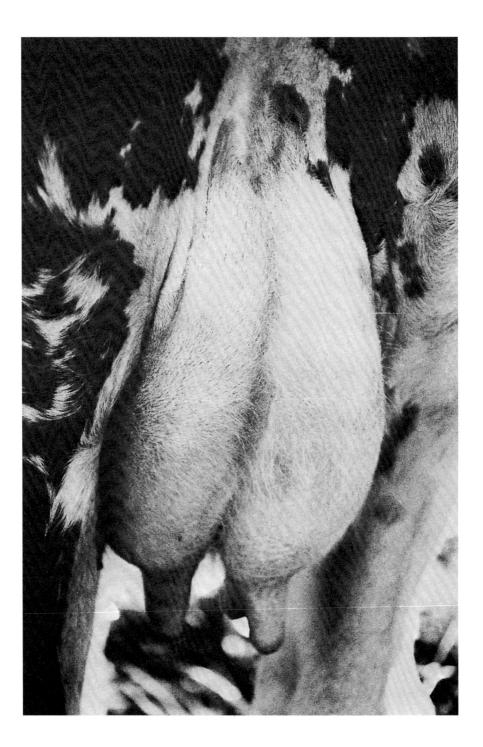

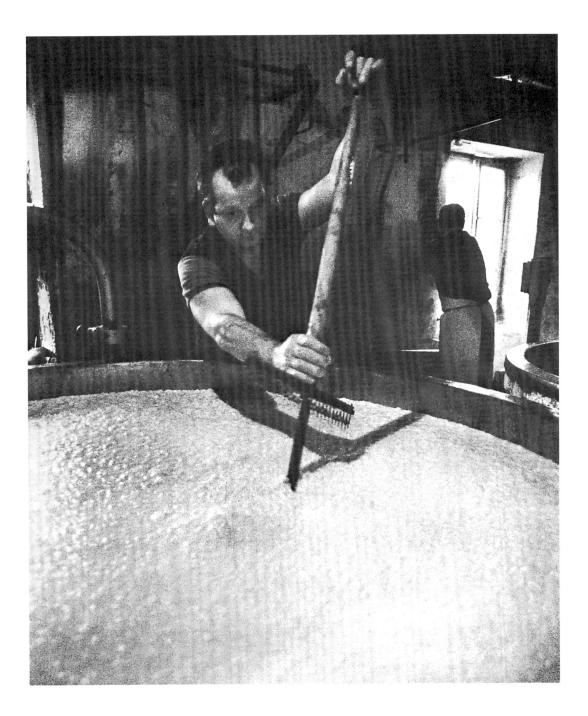

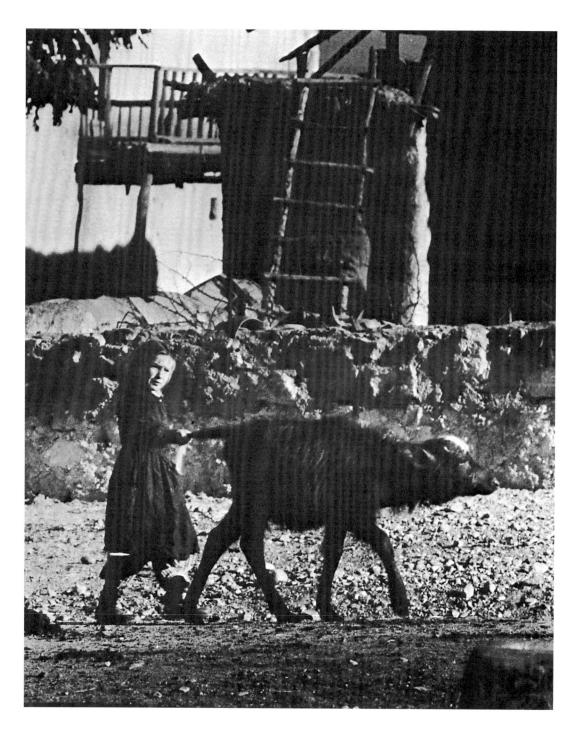

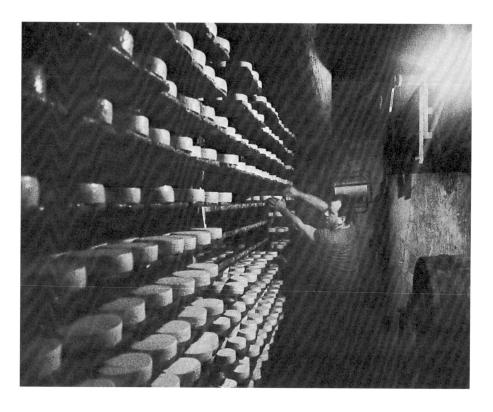

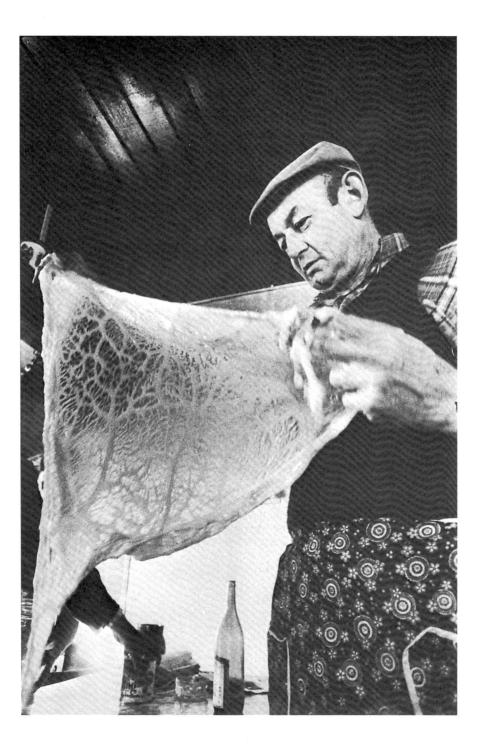

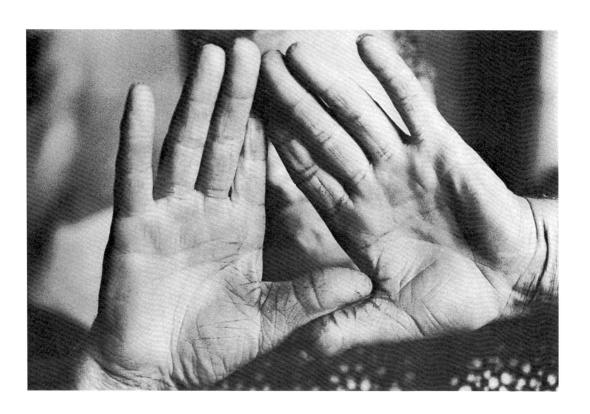

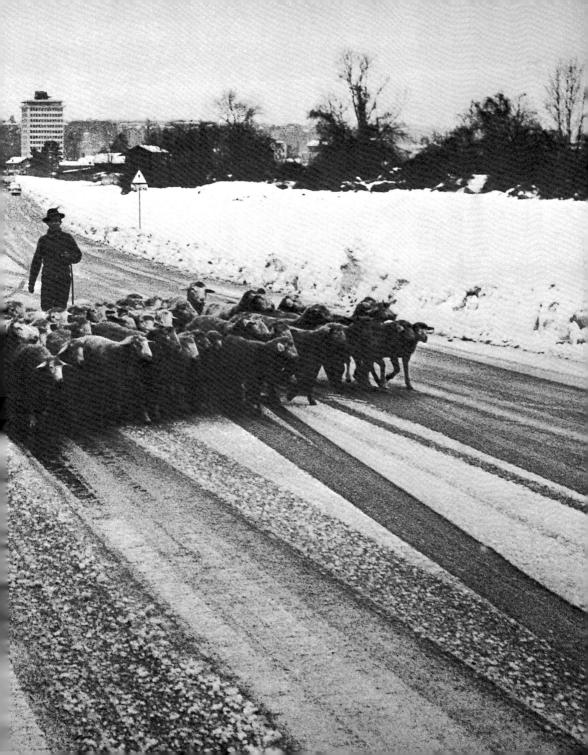

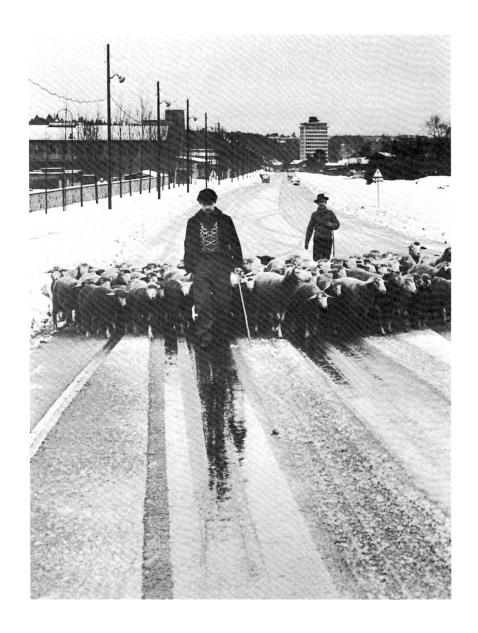

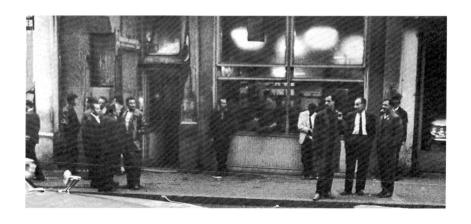

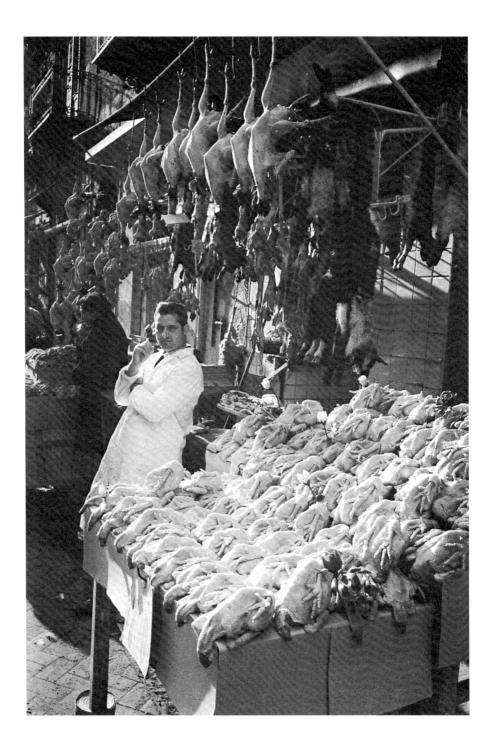

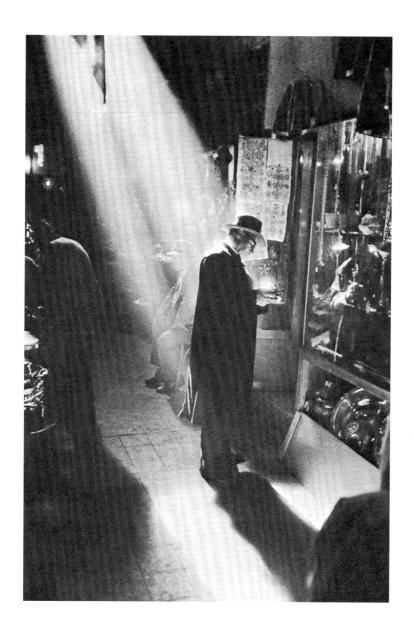

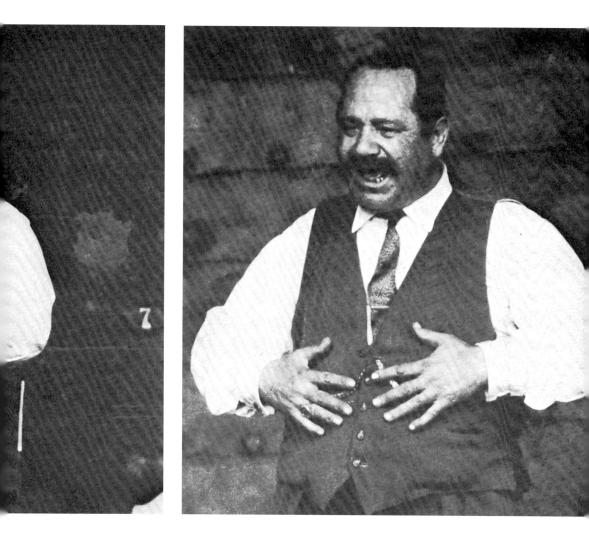

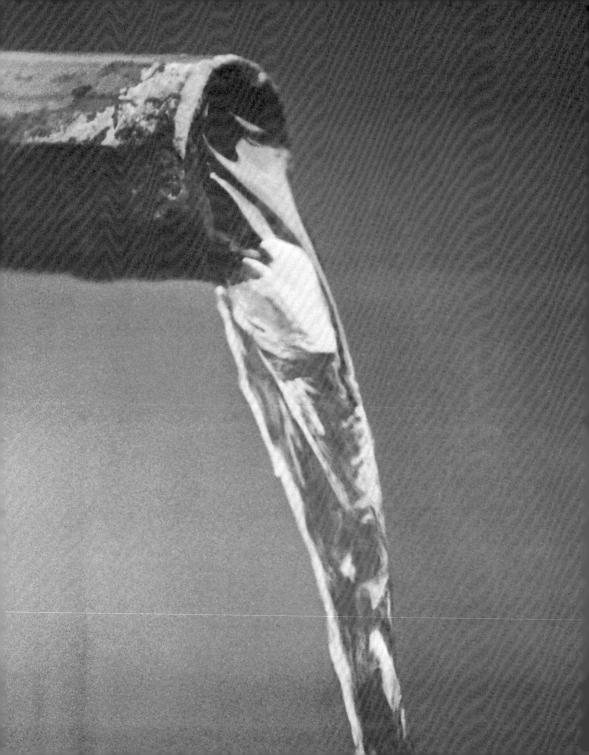

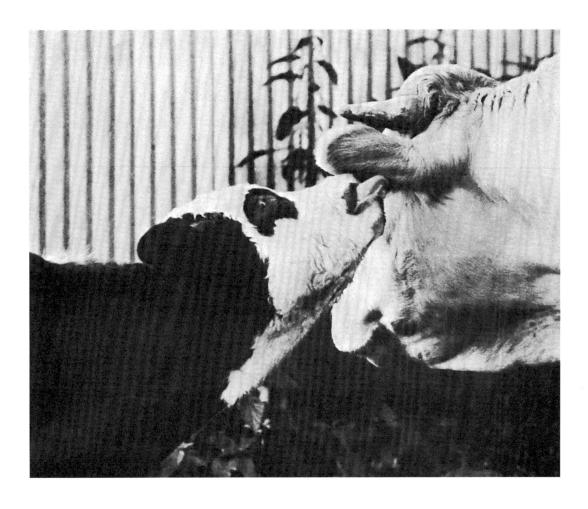

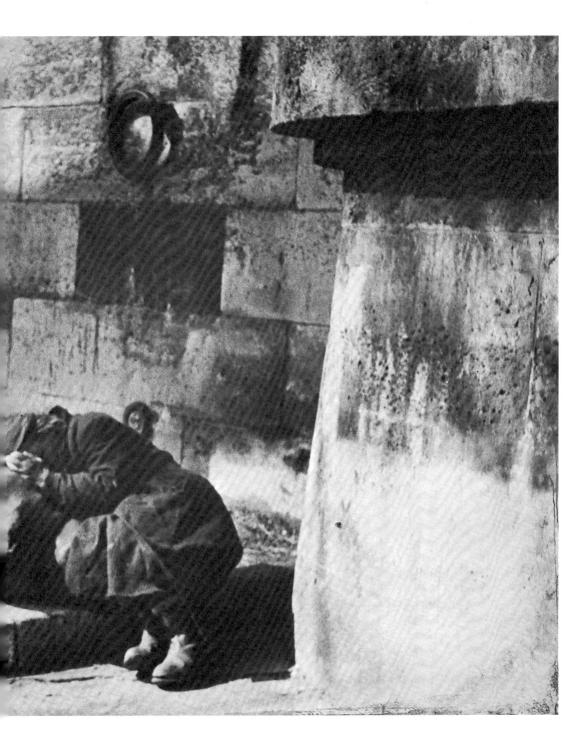

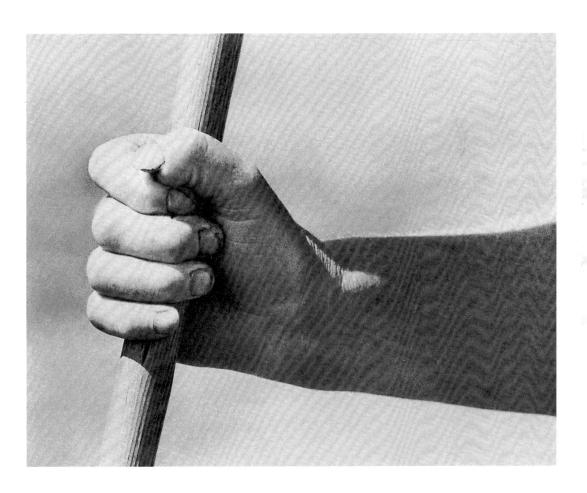

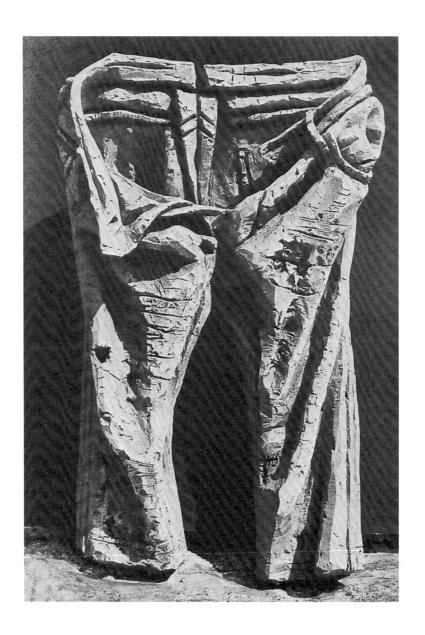

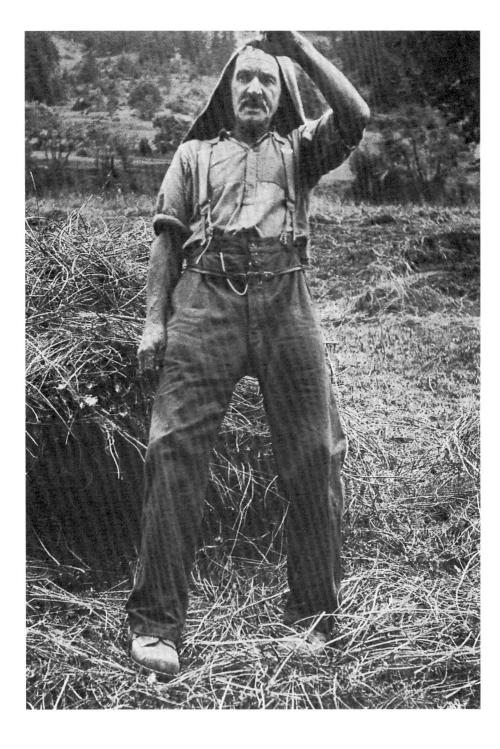

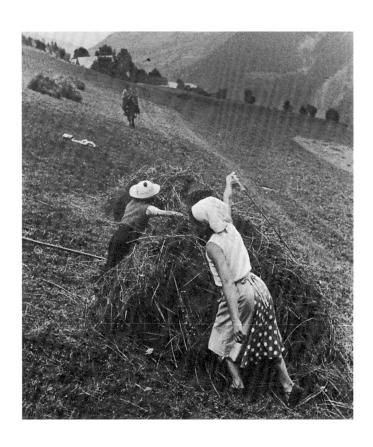

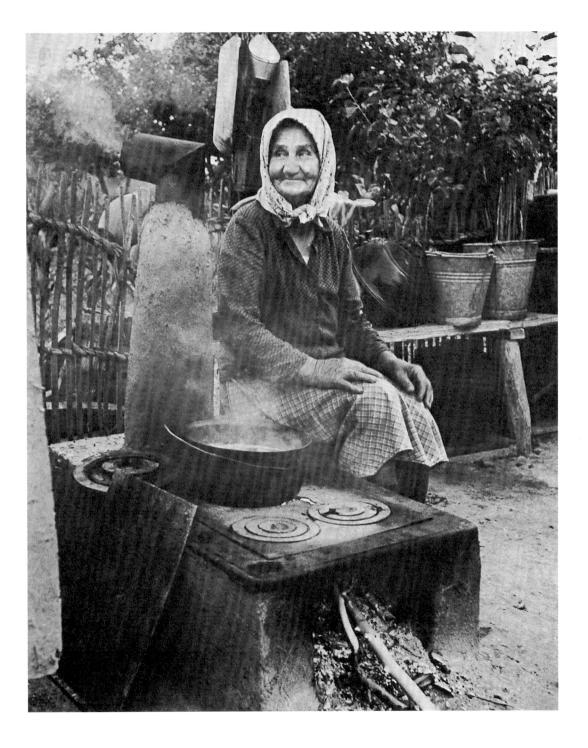

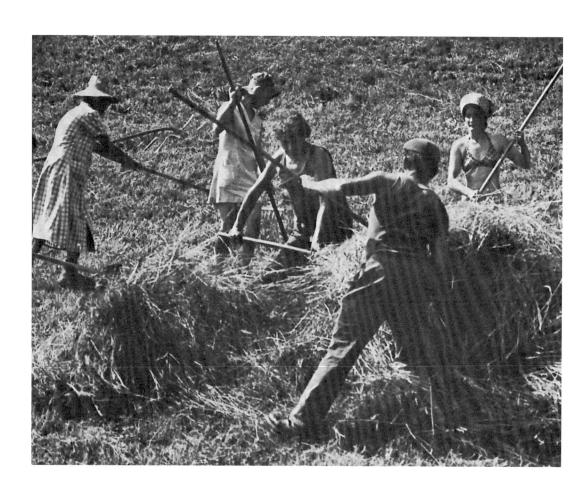

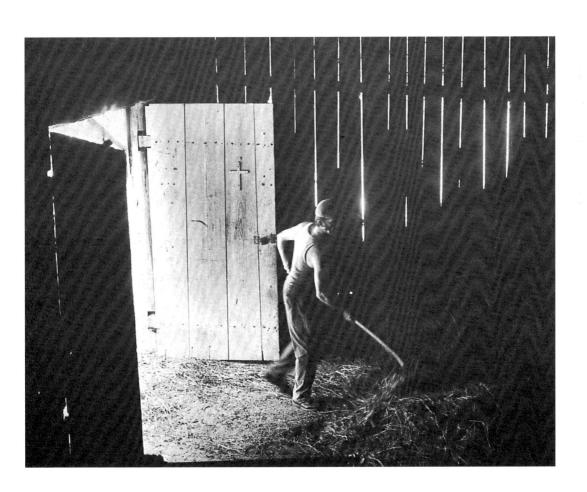

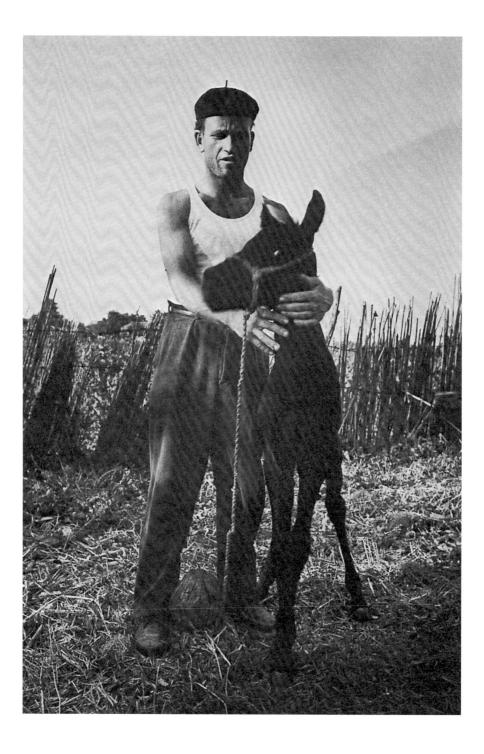

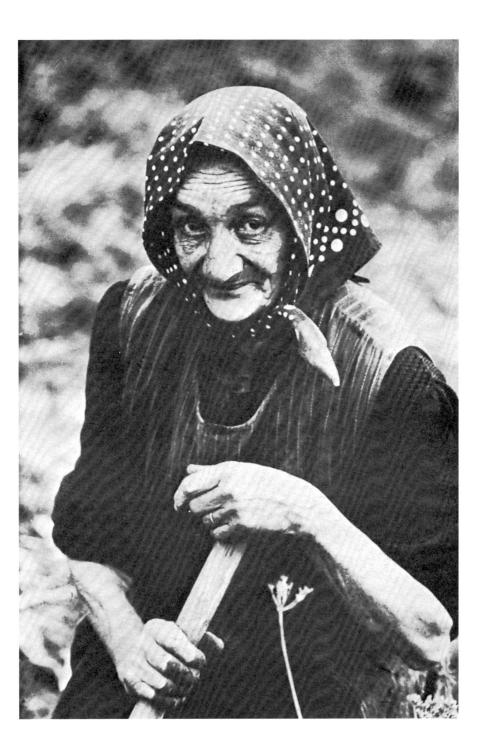

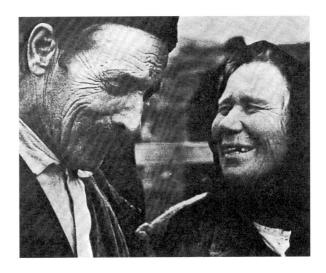

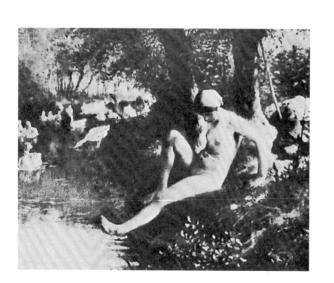

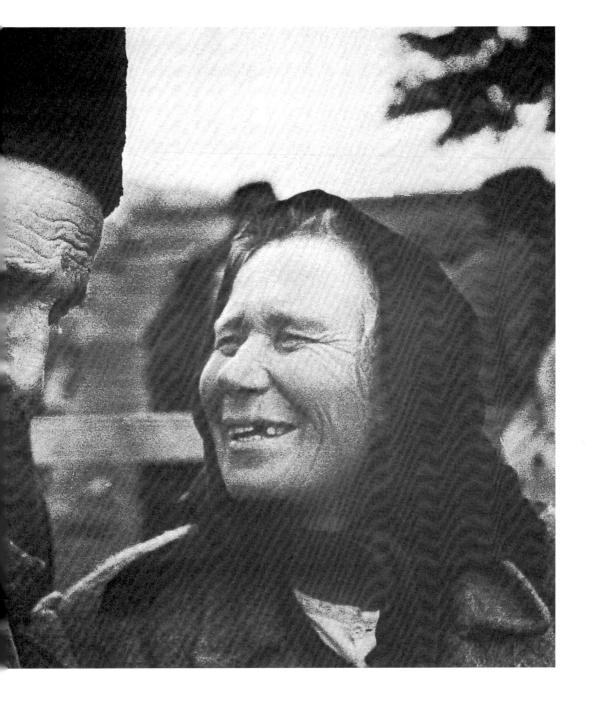

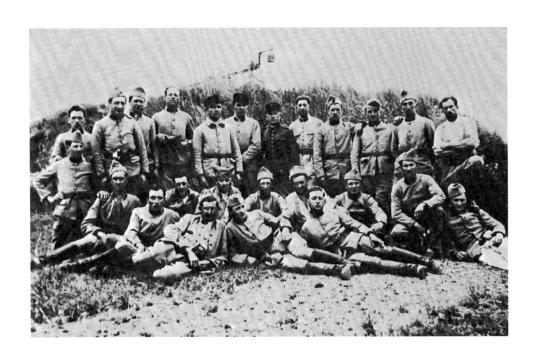

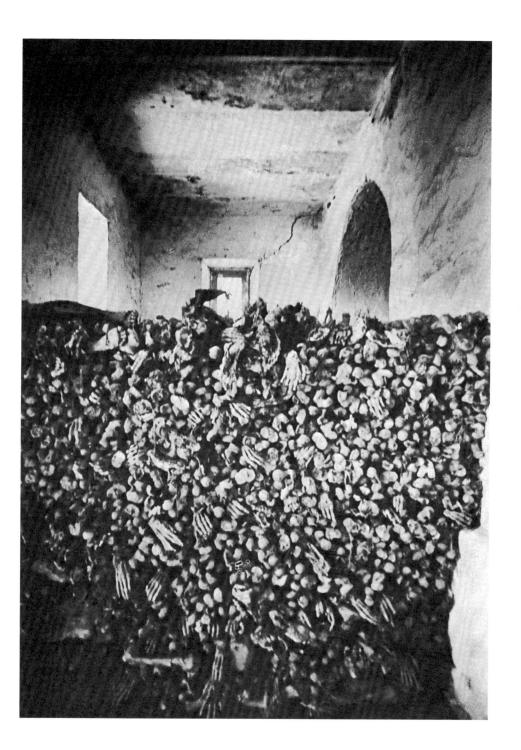

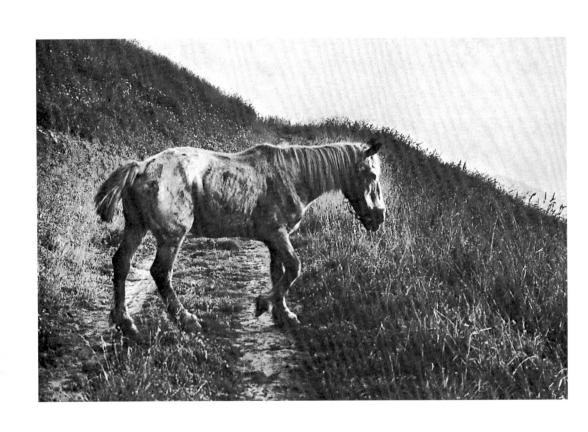

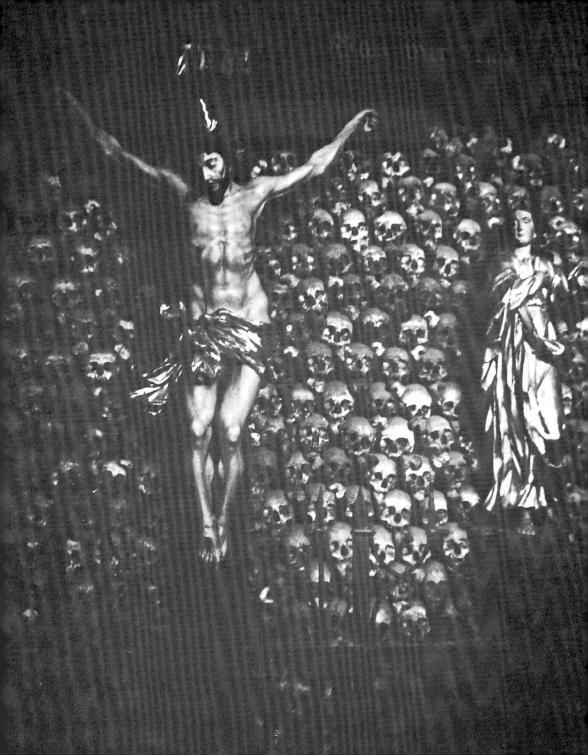

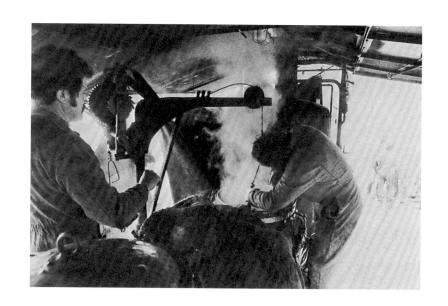

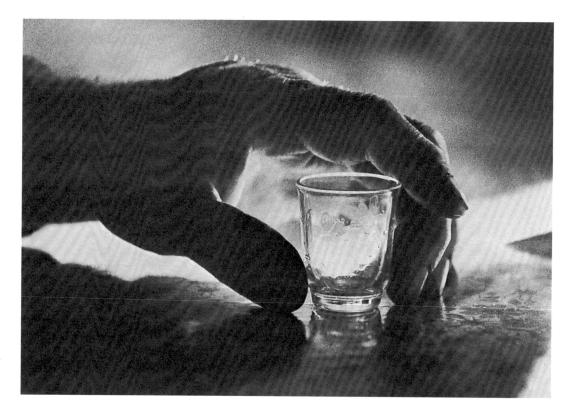

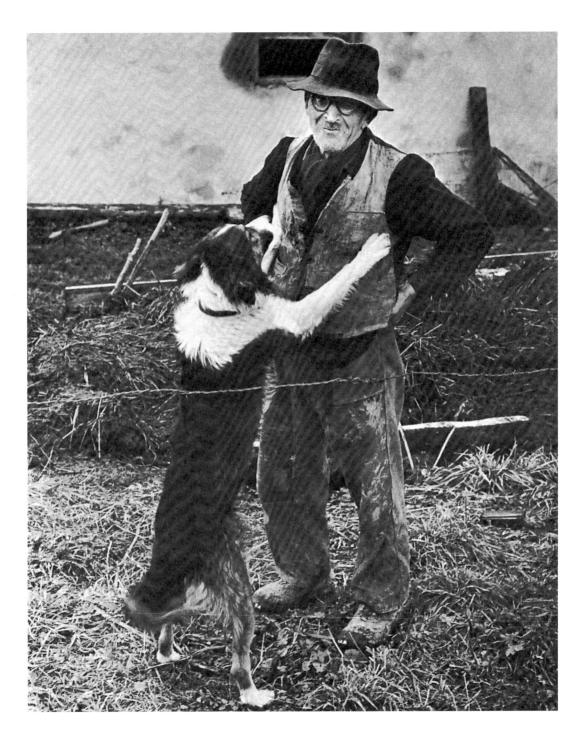

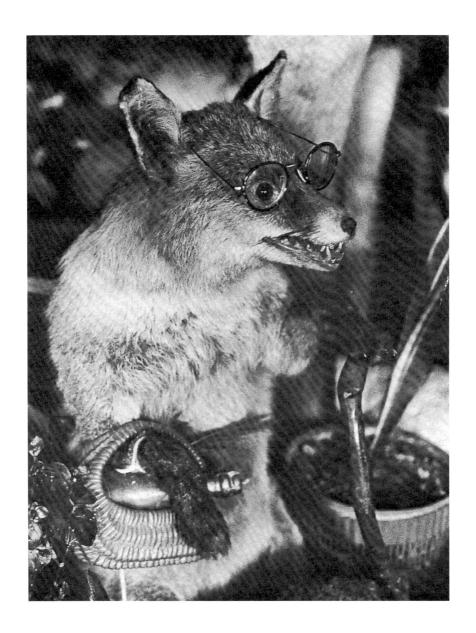

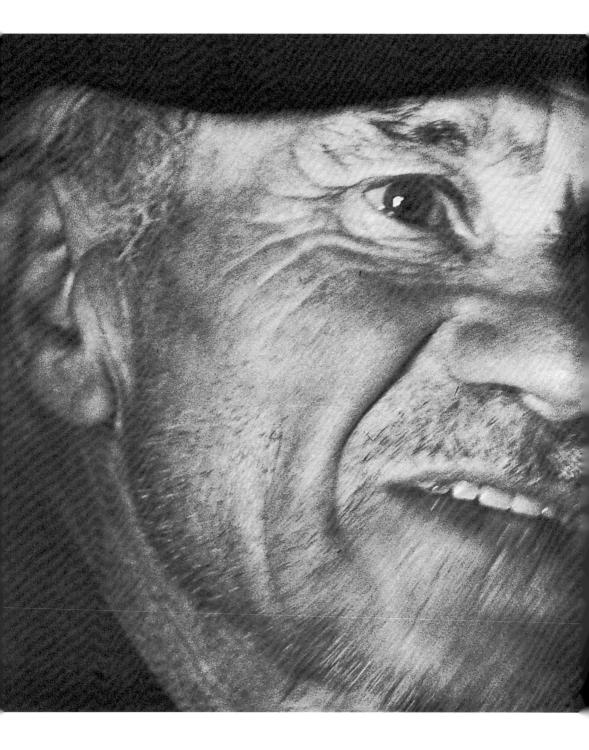

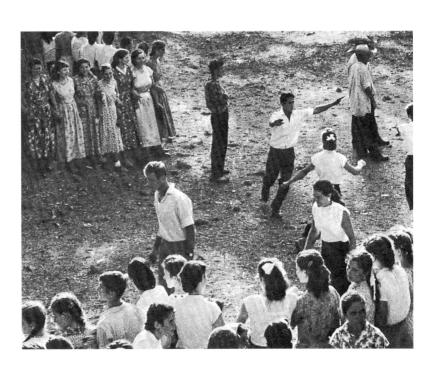

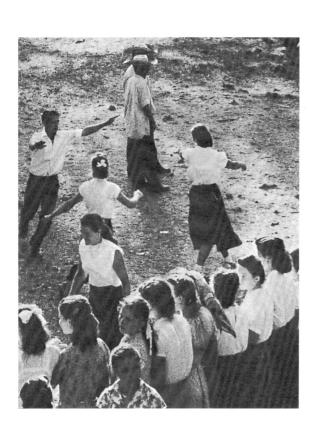

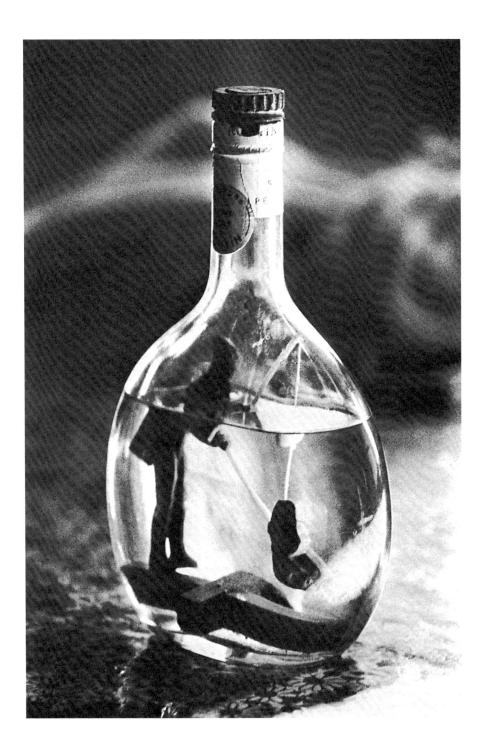

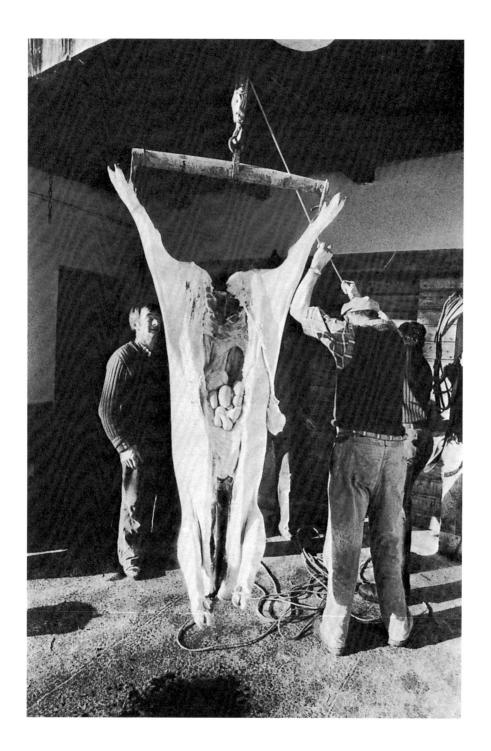

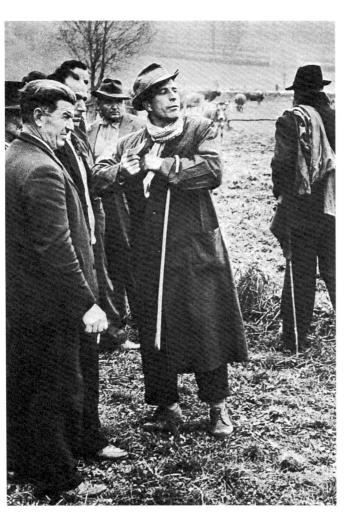

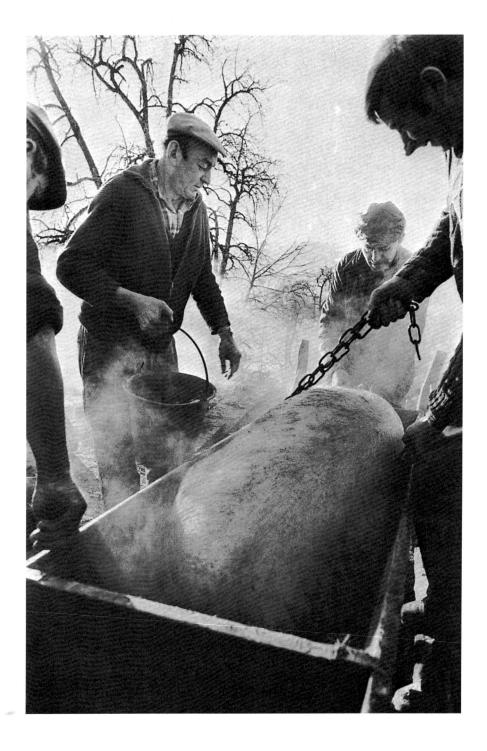

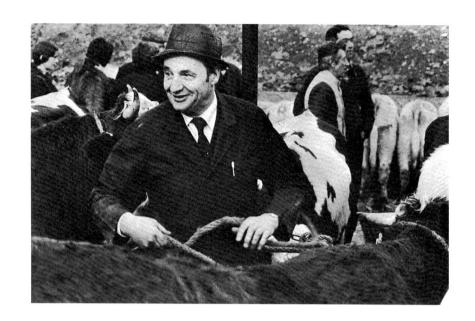

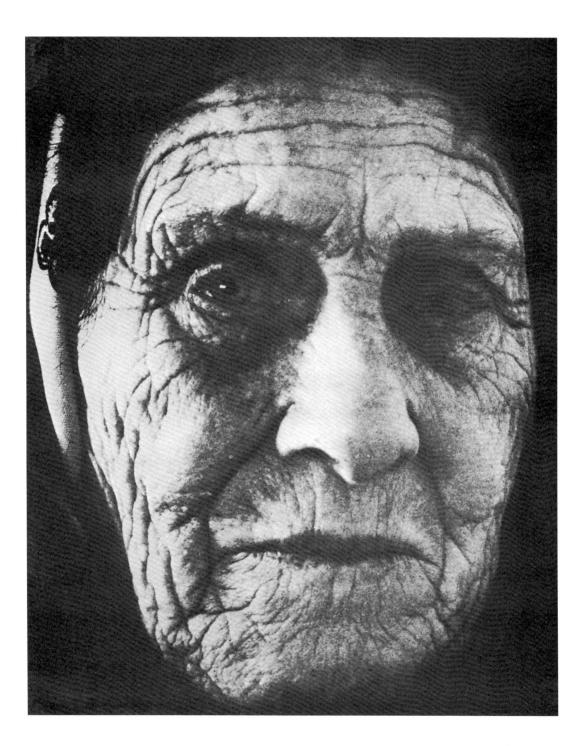

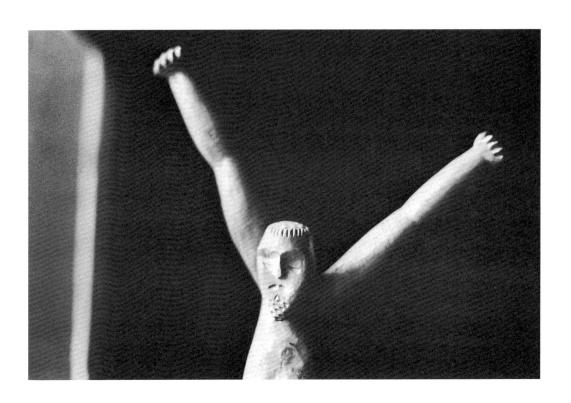

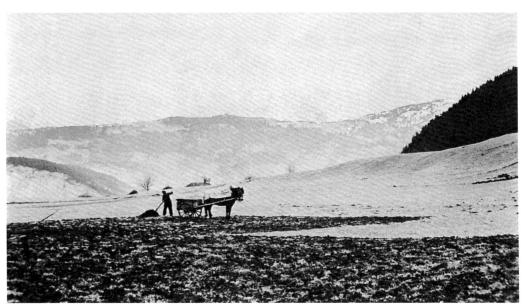

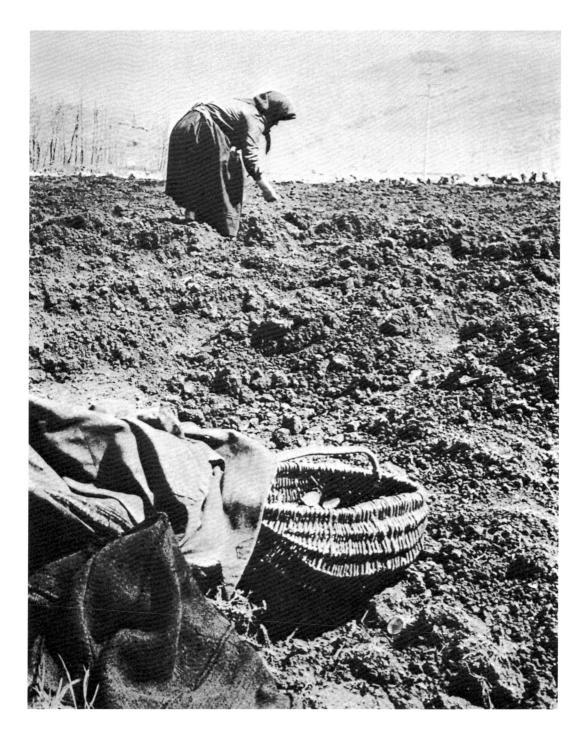

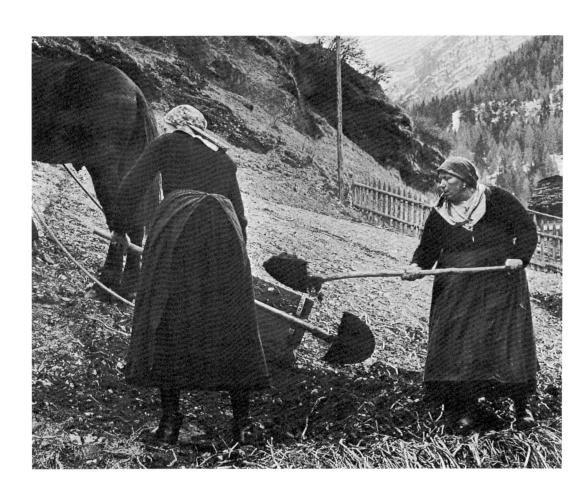

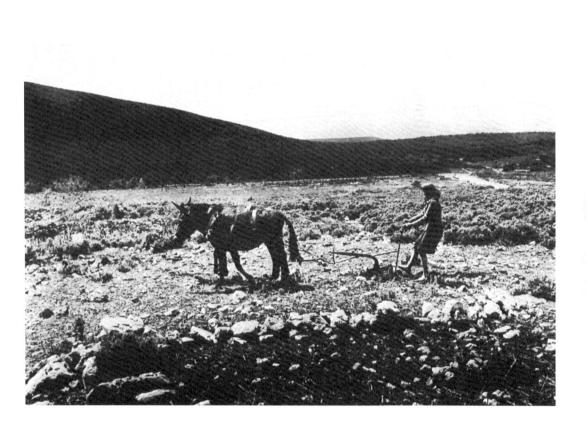

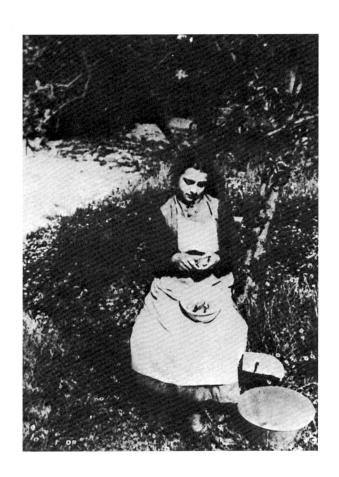

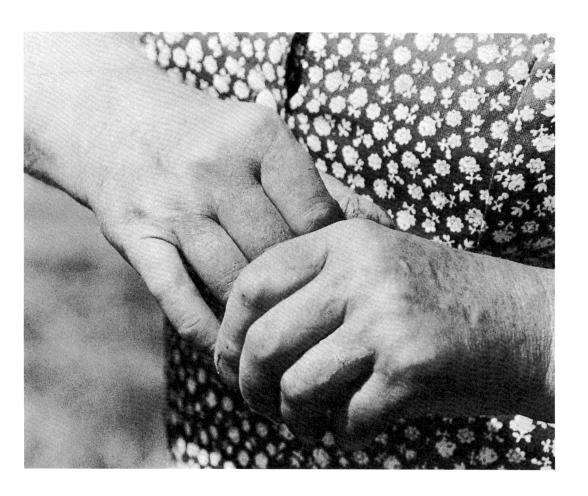

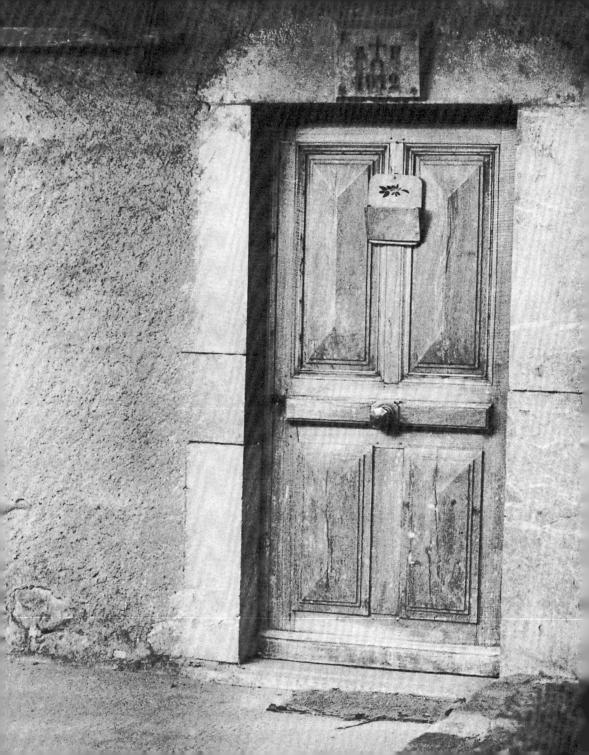

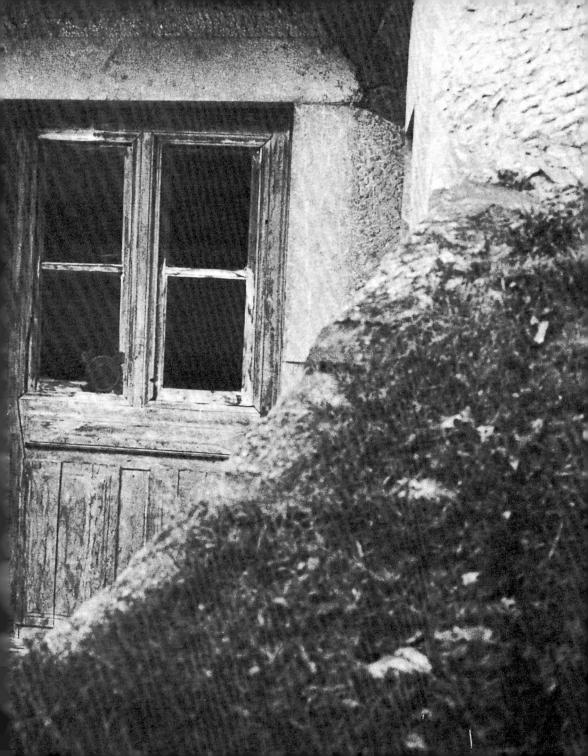

Stories

by John Berger

故事

約翰・伯格

假如照片是從事物的外貌引用而來,假如影像的深刻表現(expressiveness),是藉由我們所謂的長篇引用(long quotation)所達成,那麼不只用單張照片溝通,而是採用一連串成群的照片,藉著其中爲數眾多的引用來傳達訊息,似乎也是可能的吧。但這群照片段落是怎麼構成的呢?人們是否能以全然照片式的敘事模式來進行思考?

在攝影實務的傳統裡,原本即有將系列照片連串使用的慣例,例如報導攝影故事(reportage photo-story)。這些照片連串使用時確實具有敘事效果,但卻是採用一種外來者的觀點在敘事。一本雜誌社派遣X攝影家,到Y城市去把照片拍回來,很多最好的照片都是用這種方式拍攝下來。但這種方式所訴說出的,終究是關於X攝影家在Y城的所見所聞,而非Y城居民的親身感受。假如這些居民要用影像訴說自己的經驗,那就必然要將其他地點與事件的照片一併列入,這是因爲在人的主觀經驗裡,不同時空的事件與地點總是互相交錯連結,但是假如在報導內容裡將這種照片納入,那就打破了新聞攝影的慣例常規。

報導攝影故事屬於一種目擊報導(eye-witness accounts),而非說故事,正因此我們必須仰賴文字說明,來克服影像中無可避免的曖昧含混(ambiguity)。含混曖昧在採訪報導裡是不被接受的,但在說故事裡卻是無可避免的。

假如攝影擁有一種獨一無二的敘事類型,這種類型與電影是否會有相關之處呢?令人意外地是,照片事實上乃是電影的反面。照片是一種回溯式(retrospective)的媒材,並以這種方式被人們觀看;相對而言,電影則是一種預期式(anticipatory)的媒材。面對照片,人們尋覓的是什麼曾在那裡(what was there),而在電影裡,人們則引領期待接下來將發生什麼(what is to come next)。就此而言,所有的電影都可看成冒險(adventures):它們隨著故事前進,然後抵達。所謂的倒序(flashback),便是讓根深蒂固地存在於影片裡的那個焦急的本質,能夠大步向前邁進的許可」。

相反地,假如存在著一種蘊藏在靜照攝影裡的敘事類型,它則會像人的記憶或回想(reflections)那般,去搜尋曾經發生過的事物。記憶本身,並不是由各種本質上永遠往前進的倒序所構成。記憶是一種多重時間能夠同時共存的領域。就

作者在此的意思是,「倒序」雖然是在敘事上從現在的時間點暫時性地跳回頭, 藉著插入先前時間場景的情節來讓故事完整, 但也預設了故事線在本質上,是朝向未來大步移動的。

創造並擴展這個記憶的人而言,主觀記憶是一種連續而不中斷(continuous)的領域,但從時間層面觀之,記憶卻是斷裂而不連續的。

對古希臘人而言,記憶乃是所有靈感繆思之母,並且與詩歌創作密切相關。 那個時代的詩歌也被視爲一種說故事的類型,同時被當作視覺世界的詳細清單。 藉著視覺上的相似雷同,隱喻手法不斷地在詩歌裡被使用著。

西塞羅(Cicero)在論述詩人西蒙尼特(Simonides)² 如何發明了記憶的藝術時,如此寫道:「若非由西蒙尼特聰穎地指出,就會由別人所發現的是,最完整的圖象是經由感官接收後,再傳遞並銘刻在我們的心靈上。但感官之中,最深刻強烈的非視覺莫屬,這使得經由耳朵或其他回想(reflection)所產生的認知,也唯有在經由眼睛中介時,才最容易被我們所記憶下來。」

一張照片由於範圍有限,因此遠比大多數的記憶要簡單許多。但是攝影術的發明,使我們獲得一種嶄新的、與記憶最爲相似的表達工具。攝影的繆斯女神,並不是記憶的近親姊妹,攝影就是一種記憶。照片,與人的記憶,都同等倚賴並對抗於時間的流逝。兩者都保存了光陰片刻(moments),並形成了一種自身獨具的同時性(simultaneity)類型,所有在裡面的影像都能共存(coexist)。兩者都因爲事物的相互關連性而刺激(stimulate),或被刺激。兩者都在尋求那具有天啓揭示意味的瞬間(instants of revelation),因爲唯有這樣的瞬間才構成完整的理由,說明照片與記憶二者,有能力與時光的不停流逝相抗衡。

照片能將特定的(the particular)與普遍的(the general)相連結。就像我在前面章節所說明的,即便只是單張照片,也能達成這個效果。而當情況涉及很多張照片時,它們彼此之間的相似處(affinities)、反差處(contrasts)、對比處(comparison)等,都遠比單張照片要來得廣泛複雜。

接下來這些取自《第七人》(A Seventh Man)³一書的照片,是希望闡述移住 勞工的性剝奪(sexual deprivation)狀況。藉著使用四張照片而非單張,我們希 望這種敘事能夠超越,僅是單純地訴說許多移住勞工過著沒有伴侶的生活的敘事 格局——任何好的攝影報導,都足堪說明此等簡單的事實。

² 西塞羅(161-43 BC)是古羅馬時代哲學家兼政治家;西蒙尼特(556-468 BC)則是古希臘時代詩人。西塞羅曾將西蒙尼特的記憶法歸納整理,指出古希臘人非常崇拜記憶力,

認爲它是女神Mnemosyne的化身,並將西蒙尼特奠基於內心圖象的的記憶法稱之爲mnemonics。

^{3 《}第七人》出版於1975年,是本書作者約翰·伯格與尚·摩爾第二本共同完成的作品, 內容探討1970年代西歐國家裡的移住勞工生活困境,是勞工報導的經典之作。

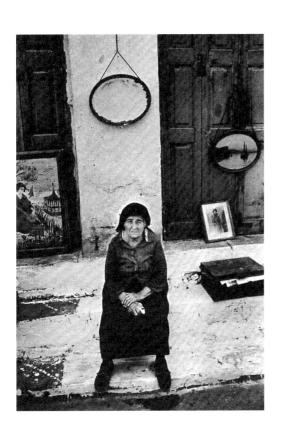

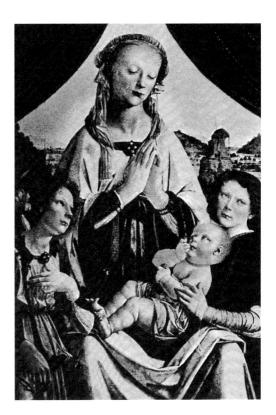

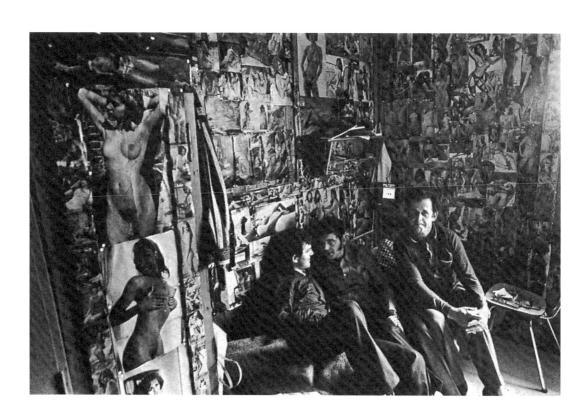

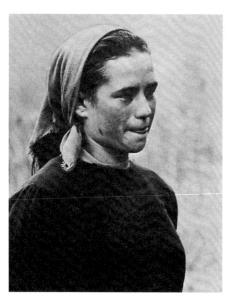

在本書中,我們曾用了不只四張,而是一百五十張影像來構成一組系列作品。除了標題「假如每一次……」外,整個作品沒有任何其他的文字說明。沒有隻字片語,可以化解這堆影像的含混曖昧。整個系列照片以一些童年記憶起頭,但並未依照時間先後排序。與照片小說(photo-roman)4不同,裡面並沒有所謂的故事線,也沒有提供讀者任何解讀位置。讀者可以自由地從這些影像中,自行走出一條路來。剛開始閱讀任兩頁時,讀者可能會順應於歐洲印刷品的慣例由左往右觀看。但接下來,我們希望人們可以任選自己想要漫遊的方向,而不至於精神鬆懈或內容失焦。然而,我們試圖將這堆系列照片建構為故事,意圖讓它敘事。它要如何達到這個目標?假如這些照片的確能敘事,那麼攝影敘事的形式究竟爲何?

+ + +

在回答這個問題之前,且讓我們先回到傳統的故事概念裡。

「狗從森林中走了出來」是句簡單的陳述句,而當這個句子後面接著「男人把門敞開」時,也就開啓了一段敘事的可能性。假如第二個句子的張力更改爲「男人已經把門敞開」,先前的那種可能性,則幾乎變成了承諾(promise)。每個敘事都是對話語中所未言明的(unstated),以及事件之間存在的關連,所提出的一種協定。

人們可以躺在地上,看著夜空裡數不盡的星星,但若要訴說關於這些星星的故事,則必須把它們整體看做星座系統(constellations),並在星星之間想像出那些將星辰之間聯繫起來的隱形線條。

沒有任何故事像靠輪子行動的交通工具那般,與路面的接觸是連續而不間斷的(continuous)。故事,就像動物或人那般行走,而其步伐並不只存在敘述的事件之間,也存在於每個句子,有時甚至在每個字之間。故事的每一個步伐,都跨過(stride over)了一些沒有說出來的內容。

^{4 「}照片小說」(photo-roman)是法文用法,英文與中文裡缺乏相對應的概念, 章指一種加上大量文字語句表達影中人的所思所言,類似連環漫畫說故事方式的照片處理手法。 除此之外,法國左岸派導演Chris Marker 也曾將自己1962年由黑白靜照與獨白所構成的經典科幻短片《堤》(*La Jetée*),稱做是「photo-roman」。

懸疑故事是近代的產物(愛倫坡,1809-1849)5,結果今天,我們也許過度 強調了懸疑、等待結局在說故事中所扮演的角色。故事最重要的張力,其實在別 處。故事的張力主要並不存在於終點蘊含的祕密,而是存在於前往終點的路途 上,那一步一步空隙之間所隱藏的祕密裡。

所有的故事都是間斷的(discontinuous),並且奠基於某種不需言明的共識。這種共識,是關於什麼沒被說出來,以及是什麼將這些不連續的問斷得以連結起來。問題因此浮現:是誰和誰進行了這個協定?人們很容易這樣回答:是敘述者與聆聽者。然而這兩者其實都不是故事的核心,他們僅是邊緣。與故事相關的人們才是核心,那些沒有被言明的連結,是產生於這些人彼此之間的行動、特質,以及相關反應上。

我們也可以用另種方式提出同一個疑問。當這種不需言明的協定被聆聽者所接受,當故事內不連續的間斷產生意義(make sense)時,它需要做爲一個故事所必須具備的權威(authority)。但這個權威感存在何處?它又是被灌注在誰身上?一方面來說,權威感並未灌注在任何人身上,也不存在於任何地方,反倒是故事本身,將權威感灌注在它的角色(characters)、聆聽者(listener)的過往經驗,以及敘述者(teller)的話語之中。是這三者集體所構成的權威感,使得故事的運行——故事裡的情節變化——值得被人們說出來,反之亦然。

故事的不連續間斷,以及故事背後那不需言明的協定,將敘述者、聆聽者,以及故事的主人翁們,通通融合成一個混合物。我將這個混合物命名爲故事的反思主體(reflecting subject)。故事代替了(on behalf of)這個主體進行敘事,故事並訴諸於該主體,且以它的聲調來發言。

假如這一切聽來累贅複雜,不妨讓我們回想一下孩童時代聆聽故事的經驗。當時經驗中的興奮與確定之情,不正是此種神祕融合下的結果?你曾聆聽著,你曾身在故事中,你曾出現在說故事者的言詞話語中。你不再只是單獨的自己;由於故事的魔法,你曾經是與故事相關的每一個人(everyone it concerned)。

這種童年經驗的本質,依舊存在於任何充滿力量與吸引力、具備權威感的故事裡。一個故事,並不只是一場關於同理心(empathy)的測試,也不僅僅是故事的主人翁、聆聽者,及訴說者的聚會地點而已。一個被訴說的故事,形成了一個

⁵ 愛倫坡 (Edgar Allan Poe), 19世紀美國作家,以小說、詩歌,及推理小說聞名於世。

獨特的過程,將上述三者融合到同一種範疇裡。在過程中最後將他們融合在一起的,是那些不連續的間斷、無須言明的相互關係,以及彼此共有的默契。

+ + +

假如想用攝影來敘事,照片小說的技巧沒辦法提供我們解答。因爲在照片小說裡,故事仍遵循著電影或劇場的慣用手法,攝影僅是一種用來複製這些手法的工具,影中人變成了演員,世界則退後變成舞台裝飾。假如有人想從無數現存的照片中選取出若干張排序,希冀它們能訴說出一個人,或一群人的生命經驗,若能達到這個目標,或許便代表著一套攝影所獨有的敘事類型。

在這個排序中的不連續間斷,會比文字故事中的不連續間段更爲明顯。每一幅單張影像,多少都與下一張之間有所斷裂。時間、地點、動作的連續性也許偶爾會出現,但很罕見。從表面上看,故事根本就不存在。但正如我先前所言,說故事能夠成立,正是仰賴於對不連續間斷的一種協定,使得聆聽者能夠「進到敘事裡」(enter the narration),並且成爲故事的反思主體的一部分。故事中那敘述者、聆聽者(觀看者),與主角(們)之間的基本關係,在安排照片時也可能依舊存在著。在照片裡,他們相對應的角色或許會有所調整,但我相信在本質上,這三者的相互關係是不會更動的。

觀看者(聆聽者)的角色會更爲主動,因爲照片之間所預設的不連續間斷(未被言明的連接橋段),遠比文字故事裡來得範圍廣泛。敘述者的角色不再那麼至關重要、宛如在場(less present, less insistent),因爲他不再使用自己的言語文字來發言;他如今只藉由對影像的引用(quotations),以及對照片的選取與排列,來進行發言。主角(至少在我們的故事裡)變得無所不在(omnipresent),因而隱藏無形(invisible)。,她的重要性清楚地展現在每張照片間的聯繫上。也許有人會說,她是被她穿戴世界的方式(the way she wears the world)所定義,而此世界,是由照片所提供的資訊所構成。在她穿上之前,這個她所穿戴的世界,乃是由她的生命經驗所縫製編織而成。

雖然有著這些角色上的變化,三者之間的融合依舊存在著,並混合形成了反

⁶ 作者的意思是,由於故事中的照片試圖訴說鄉村農婦的主觀反思經驗, 因此主角的影響力既是無所不在,卻也無須在每幅照片中現身,因此亦可說成是隱藏無形的。

思主體,那麼我們還可以談論一下敘事的形式。每一種敘事都用不同方式來安置它的反思主體。史詩敘事會將它放置在命運或天意上;十九世紀小說則會把它放在公私領域交錯下的個人選擇上(小說無法訴說幾乎沒有選擇可言的生活);攝影的敘事形式,則將反思主體置放在記憶的任務上——個不斷取回(resuming)世界上曾被活過(being lived)的生命歷程的任務。這樣的敘事形式,與那些真實的事件沒有關連——雖然攝影總是被認爲在紀錄真實。與此種敘事形式真正相關的,是那些事件被同化、聚集,並轉化所形成的生活經驗。

假如我簡短地討論一下,這個迄今仍屬實驗性的敘事形式,是如何使用蒙太奇(montage)⁷技巧,或許能有助於準確闡明其本質。假如它確實敘事了,它是藉由蒙太奇手法來達到這個效果。

艾森斯坦(Sergei Eisenstein)⁸ 曾提出「吸引力蒙太奇」(a montage of attractions)的概念,認為每一個畫面剪接,都應該能引導出下一個接續出現的剪接畫面,反之亦然⁹。這種吸引力的能量(energy),可以出現在使用對比(contrast)、雷同(equivalence)、衝突(conflict),或回溯(recurrence)等手法上。在每個例子中,這種剪接都以一種極具說服力,且宛如隱喻重點的方式運作著。這種蒙太奇的能量,可以用下圖表示:

- 7 蒙太奇(montage)來自動詞monter,本來是組合、向上建構的意思。 這個字早期為建築用語,在電影範疇裡,它既可理解成「剪接藝術」的同義詞, 亦專指1920年代由蘇聯導演發展起來的一套電影剪接方法。
- 8 艾森斯坦(1898-1948)為蘇聯時代著名的電影導演暨電影理論家,以創建出電影剪接的蒙太奇理論而聞名, 代表作包括1925年的《罷工》(Strike)、《波坦金戰艦》(The Battleship Potemkin), 以及1927年的《十月》(October)等。 他的「吸引力蒙太奇」理論,意指電影可用剪接手法組合不同段落,
 - 他的「吸引力家公司」理論,息指电影可用男孩子法組合不同校落, 藉著影像之間的辯證關係,安排出一連串震撼或令人驚訝的「強烈時刻」,讓觀眾投注其中。
 - 他在電影《波坦金戰艦》著名的階梯鎭壓場景,即爲此種蒙太奇手法的例子。
- 9 作者此處的「反之亦然」,其實即爲馬克思主義者所強調的辯證觀, 代表著蒙太奇影像之間是彼此不斷地相互碰撞影響,
 - 而非只是A影響了B這種靜態的、單方面的、線型的,一次性的影響。

然而要將這種概念運用在影片,其實有其先天的困難。電影是以每秒32格的速度運轉,因此那隨著時間往前跑的膠捲、底片的運動,總是形成了影像運作時的第三種能量。也正因此,電影蒙太奇裡的兩種吸引力,力量總不會是均等的,它們會如下圖所示:

然而在一連串系列靜照裡,每個片段切面的前方與後方,都仍有著同等大小、雙向連結,且彼此影響(mutual)的吸引力能量。這種能量因此非常類似人們腦海裡,各種記憶間彼此刺激觸發的情景,而與任何的層級、先後順序,或時間長度都沒有關連。

事實上,這種吸引力蒙太奇的能量,摧毀了連串系列靜照之中的連串排序(sequences)概念,這個用語爲了行文方便,我在前文多次使用。照片的**連串排序**,變成了一個各種影像可以同時共存的領域,宛如記憶¹⁰。

如此被安置的照片,得以返回到一個生活的脈絡裡——當然不是指這些照片最初拍攝的,那不可能返回的時間脈絡,而是指人們生活經驗的脈絡。在此,照片的含混曖昧終於成真(their ambiguity at last becomes true),得以被人們的回想反思(reflection)所挪用;它們所揭露、凍結的世界,變得馴服而可讓人接近;它們所蘊含的資訊,被人們的情感所滲透;事物的外在面貌,因此變成了生命的語言。

sequences一字在英文裡有先後順序之意,但作者這一段落的文意是在強調, 攝影的敘事形式宛如人腦記憶,未必受時間上的連串排序、先後次序所控制, 而是可以共存在同一個場域裡。

Beginning

啓始

夜晚的黑暗 遠不及 生存的堅毅 5:00 am, 11月

窗戶玻璃上 零下十五度長出 冰雪之花 5:00 am, 12月

晨間的壁爐故障而一切靜默死寂宛如 叢林裡凍僵的木頭 5:00 am, 1月

醒眼時睡意引誘 再一次造訪 她的夏日時光 5:00 am, 2月

年老的他放屁 生起火來出門 帶著他的攪乳器 5:30 am

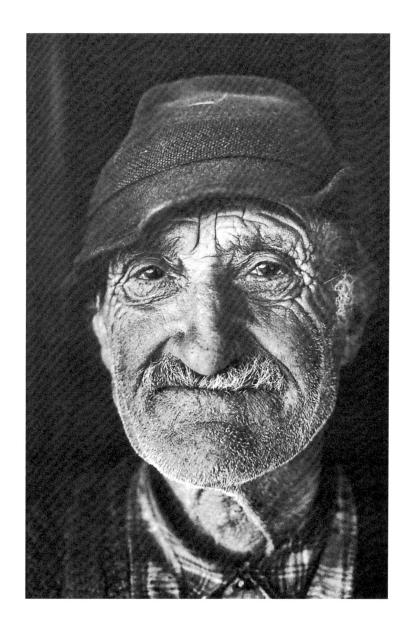

圖片說明 | List of Photographs

超出我相機之外 | Beyond my camera

- 18 牲畜商人與他的牛群,法國・巴納維亞(Bonneville),1979,攝影:Jean Mohr
- 20 印度·阿里格爾(Aligarh), 1968, 攝影: Jean Mohr
- 22 同上
- 23 同上
- 24-43 Roche-Pallud, Sommand高原, 1978, 攝影: Jean Mohr
- 45 同日
- 46 「移動」自拍像, 1975, 攝影: Jean Mohr
- 47 尚·摩爾, 1980, 攝影: Richard Derviaz
- 49 來自東方國度的難民,特里斯特接待中心 (Trieste Reception Centre), 1965, 攝影: Jean Mohr
- 51 西德, 1975, 攝影: Jean Mohr
- 52 華盛頓特區, 1971, 攝影: Jean Mohr
- 53 斯里蘭卡, 1973, 攝影: Jean Mohr
- 54 英國,1964,攝影:Jean Mohr
- 55 印度, 1968, 攝影: Jean Mohr
- 66-79 Sommand, 1978, 攝影: Jean Mohr
- 80-83 印尼,1973,攝影:Jean Mohr
- 84 貝爾格勒, 1957, 攝影: Jean Mohr

外貌 | Appearances

- 92 男人與馬
- 95 印尼女孩,攝影: Jean Mohr
- 96 納粹焚書,來源:Imperial War Museum
- 97 香檳宣傳照
- 100 普羅旺斯的棕櫚樹,攝影:John Berger
- 100 素描/梵谷
- 105 一位紅軍騎兵正在離開,1919年6月,布達佩斯,攝影:André Kertesz
- 112 盤中的桃子/塞尚
- 114 蝴蝶
- 114 正在吸食母乳的嬰孩,攝影: Saul Landau
- 123 一個睡覺的男孩, 1912年5月25日, 布達佩斯, 攝影: André Kertesz
- 125 朋友,1917年9月3日,Esztergan,攝影:André Kertesz
- 126 戀人們, 1915年5月15日, 布達佩斯, 攝影: André Kertesz

假如每一次…… | If each time...

除非另行註明,本部分照片全由Jean Mohr拍攝

- 133 I的手
- 133 紀錄物件 (document)
- 134 泉水,上薩瓦地區 (Haute-Savoie)
- 135 山麓牧場的泉水,上薩瓦地區
- 136 紀錄物件,細部。

- 137 牧草地, Val d'Aoste
- 137 紀錄物件,俄羅斯繪畫
- 138 波蘭Tatry山區的村落
- 139 波蘭
- 140 母與子之手,英國
- 140 母與 141 波蘭
- 142 紀錄物件
- 143 泉水
- 144 I的手
- 145 巴黎
- 146 突尼西亞
- 147 日內瓦,鳥的蹤跡
- 148 Mieussy村的學校
- 149 兔子骸骨,上薩瓦地區
- 150 同上
- 151 凱迪亞 (Katya),攝影: John Berger
- 152 學校
- 154 農舍的根基,挪威
- 155 紀錄物件
- 156 孩童前往製乳場,弗里堡 (Fribourg),瑞士
- 156 前往Sommand的路上,上薩瓦地區(Haute-Savoie)
- 157 同上
- 158 早晨六點的製乳場,上薩瓦地區
- 159 製乳場
- 160 同上
- 161 同上
- 162 J的手
- 163 紀錄物件,遷徙
- 164 小女孩,弗里堡
- 165 山麓牧場的牲畜房舍,上薩瓦地區
- 166 母牛的乳房
- 167 雲叢,瑞士瓦萊 (Valais)
- 168 製乳場,上薩瓦地區
- 169 同上
- 170 鄉村景色,土耳其
- 171 兔子,上薩瓦地區
- 172 製乳場,上薩瓦地區
- 172 起司地窖,上薩瓦地區
- 173 切開豬隻,上薩瓦地區 174 紀錄物件,霍爾班(Hans Holbein)的畫
- 175 I的手
- 176 紀錄物件,上薩瓦地區
- 177 上薩瓦地區生產的兒童玩具
- 178 日內瓦近郊
- 179 同上
- 180 紀錄物件,海報
- 181 日內瓦近郊
- 182 巴黎
- 183 I的手
- 184 伊斯坦堡
- 185 同上
- 186 帕勒摩 (Palermo)
- 186 伊斯坦堡

```
187 帕勒摩
```

188 擦皮鞋,伊斯坦堡

189 伊斯坦堡

190 紀錄物件,俄羅斯繪畫

191 坎麥絡 (Camelot),伊斯坦堡

192 同上

193 同上 194 泉水,上薩瓦地區

195 紀錄物件

紀錄物件,明信片 196 施瓦茲霍夫 (Schweizerhof) 飯店,伯恩 (Berne) 197

198 山麓牧場農舍,上薩瓦地區

198 門旁,上薩瓦地區

199 紀錄物件, 奧格斯特·佩雷 (Auguste Perret) 的家

200 施瓦茲霍夫飯店,伯恩 201 牛群之間,上薩瓦地區

202 塞納河 (Seine) 岸旁的流浪漢

203 同上 205 1的手

206 紀錄物件,褲子的雕像

207 農民,薩瓦

208 製作乾草,上薩瓦地區

209 羅馬尼亞農民

210 製作乾草,上薩瓦地區

糧倉,上薩瓦地區 211

212 I的手

213

同上 214 多瑙河 (Danube) 三角洲,羅馬尼亞

215 農民,瑞士

216 同上

217 農民,南斯拉夫

219 同上

220 農舍,上薩瓦地區

221 同上

222 墓園,上薩瓦地區(Haute-Savoie)

223 犁過的田地,渥邦(Vaud),瑞士

223 收成之前,渥邦

224 製作乾草,瑞十万萊

咖啡廳裝飾,老鷹,上薩瓦地區 225

226 紀錄物件,上薩瓦地區 積骨堂 (Charnel house), 聖凱瑟琳 (Sainte-Catherine), 西奈 (Sinai)

228 老馬,上薩瓦地區

229 積骨堂,上瓦萊地區(Haut-Valais)

230 同上

227

230 I的手

231 同上

232 紀錄物件,上薩瓦地區

232 夏日祭典,南斯拉夫

233 老人們的週日,上薩瓦地區

蒸餾室,上薩瓦地區 234

234 空玻璃杯,上薩瓦地區

235 紀錄物件,上薩瓦地區

235 紀錄物件,繪畫,上薩瓦地區

- 236 紀錄物件,上薩瓦地區
- 237 清洗後後晾乾的衣物,西西里島 (Sicily)
- 238 老人們的祭典,上薩瓦地區
- 馬歇爾 (Marcelle),上薩瓦地區 239
- 240 農人與狗,上薩瓦地區
- 241 咖啡廳裝飾,填充狐狸,上薩瓦地區
- 242 老人們的祭典,上薩瓦地區
- 243 南斯拉夫
- 244 同上
- 245 老人們的祭典,上薩瓦地區
- 246 農場增建屋,上薩瓦地區
- 247 幻想瓶,上薩瓦地區
- 248 一月,日內瓦
- 249 切開豬隻,上薩瓦地區
- 250 同上
- 251 牲畜商人,提契諾 (Tessin),瑞士
- 251 切開豬隻,上薩瓦地區
- 252 同上
- 253 樹木殘幹,上薩瓦地區
- 254 切開豬隻,上薩瓦地區
- 255 牲畜商人,上薩瓦地區
- 255 I的頭巾
- 256 雲叢,格拉魯斯 (Glaris),瑞士
- 257 老婦人,突尼西亞
- 258 薩丁尼亞的耶穌雕像
- 259 餐具櫃,上薩瓦地區 259 風景,上薩瓦地區
- 260 馬鈴薯田地,南斯拉夫
- 261 伊特魯利亞 (Etruria) 果樹園 262 整地, 瓦萊
- 263 犁田,希臘
- 264 凱迪亞,攝影: John Berger
- 265 咖啡廳裝飾,上薩瓦地區
- 266 紀錄物件
- 267]的手
- 268 夏日風景,上薩瓦地區
- 269 同上
- 270 冬日風景,上薩瓦地區
- 271 同上
- 272 農場入口,上薩瓦地區
- 273 同上

故事 | Stories

- 279 市場裡的老婦人,希臘,攝影: Jean Mohr
- 279 佩魯吉諾 (Perugino) 畫的聖母像,來源: National Gallery, London
- 280 移入勞工的宿舍牆壁,瑞士,攝影: Jean Mohr
- 280 年輕農婦,攝影: Jean Mohr
 - (以上四張照片出自約翰伯格與尚摩爾合作的《第七人》一書,1975年企鵝出版社發行)

啓始 | Beginning

肖像照, Roche-Pallud, 1978, 攝影: Jean Mohr 289

藝術叢書 FI2003

另一種影像敘事

Another Way of Telling

by John Berger and Jean Mohr

作者

約翰·伯格 (John Berger)、尚·摩爾 (Jean Mohr)

譯者 張世倫 副總編輯 劉麗貞

主編 陳逸瑛、顧立平

美術設計 王志弘

發行人 出版 製作

徐玉雲 三言社 臉譜出版

城邦文化事業股份有限公司

台北市中山區民生東路二段141號5樓

電話:886-2-25007696 傅真:886-2-25001952

發行

英屬蓋曼群島商家庭傳媒股份有限公司城邦分公司

台北市中山區民生東路二段141號11樓 客服服務專線:886-2-25007718;25007719 24小時傳真專線:886-2-25001990;25001991

服務時間:週一至週五上午09:30~12:00;下午13:30~17:00

劃撥帳號:19863813 戶名:書虫股份有限公司

讀者服務信箱:service@readingclub.com.tw

香港發行所 城邦(香港)出版集團有限公司

E-mail: hkcite@biznetvigator.com

馬新發行所 城邦 (馬新) 出版集團 【Cite (M) Sdn Bhd】

41, Jalan Radin Anum, Bandar Baru Sri Petaling, 57000 Kuala Lumpur, Malaysia.

電話: 603-90578822 傳真: 603-90576622

E-mail: cite@cite.com.my

初版一刷 2007年2月1日 二版一刷 2009年3月17日

二版十刷 2009年3月17日 二版十刷 2014年3月12日

城邦讀書花園

www.cite.com.tw

版權所有·翻印必究 (Printed in Taiwan)

ISBN 978-986-235-015-7

定價: 420元

(本書如有缺頁、破損、倒裝,請寄回更換)

Copyright © 1982 by John Berger and Jean Mohr

Published by arrangement with John Berger and Jean Mohr through Bardon-Chinese Media Agency. Complex Chinese translation copyright © 2009 by Trio Publications, a division of Cité Publishing Ltd. All rights reserved.

國家圖書館出版品預行編目資料

另一種影像敘事/約翰・伯格(John Berger), 尚・摩爾(Jean Mohr)著;張世倫 譯一二版一 臺北市:臉譜,城邦文化出版:家庭傳媒城邦分

公司發行, 2009.03

面; 公分(藝術叢書;F12003) 譯自:Another way of telling ISBN 978-986-235-015-7(平裝)

1. 攝影美學 2.影像

98001577